鄭明進與20☆個插畫家的祕密通訊

鄭明進——著

佐渡守——文字撰述

目次

6 ■ 和鄭老師一起工作　文—佐渡守

9 ■ 富有童心的天真阿婆
柯薇・巴可微斯基
Květa Pacovská

17 ■ 捎來聖誕老公公的祝福
伊凡・甘喬夫
Ivan Gantschev

23 ■ 愛說夢話的冰淇淋大叔
約瑟夫・帕萊切克
Josef Paleček

29 ■ 插畫家裡的達文西
杜桑凱利
Dusan Kallay

35 ■ 書展中最美麗的插畫家旋風
莉絲白・茨威格
Lisbeth Zwerger

41 ■ 腦袋裡有十支天線
眞鍋 博
Hiroshi Manabe

47 ■ 不敢搭飛機的鳥人畫家
藪內正幸
Masayuki Yabuuchi

55 ■ 超現實素描
荒井良二
Arai Ryoji

61 ■ 用心經營小小藝術
福田純子
Junko Fukuda

67 ■ 帶著紙狗環遊世界
石川浩二
Koji Ishikawa

PF 2006

73 ■ 不一樣的中國民間故事
張 世明
Zhang Shiming

79 ■ 我以為對岸的朋友都很嚴肅
朱 成梁
Zhu Chengliang

85 ■ 一輩子的莫逆
曹 俊彥
Cao Junyan

91 ■ 陶盤記憶
劉 宗銘
Liu Zongming

97 ■ 他曾是我身邊的小不點
呂 游銘
Lu Youming

103 ■ 那一群漢聲美編
官 月淑
Guan Yueshu

109 ■ 與鳥同居的貓頭鷹畫家
何 華仁
He Huaren

115 ■ 從生手到專家
鍾 易眞
Zhong Yizhen

123 ■ 士士士到骨子裡
王 金選
Wang Jinxuan

129 ■ 社區媽媽你也可以做得到
林 麗琪
Lin Liqi

137 ■ 編輯後記

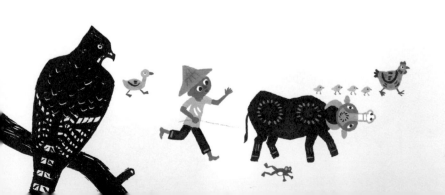

和鄭老師一起工作

文—佐渡守

二○○九年的六月到八月，我渡過了一個穿梭在現實與夢幻、並且充滿童趣的夏天。

第一次和鄭老師一起工作。為了完成你手邊正在翻閱的這本書，老師要我做許多事前的準備功課。

從老師堆滿笑容地決定收下我這個臨時學生開始，當天他就讓我背著書包回家了。

整整一個夏天，我先後從老師的書房裡，背了數百本精裝、厚重、珍貴、又價格不斐的插畫書回家閱讀，心中雖然滿懷雀躍，倒也是個不小的甜蜜負擔呵。這麼說吧！想像一下褟褟米該有的厚度，鋪滿兩個大大的客廳，是的，就是那樣的重量。整個暑假，我陸續將這麼多的插畫經典作品，壓在被汗水醃漬的肩膀上，扛著往返老師的家。然而這樣的數量，都還只是老師的插畫寶庫裡，敲下來的一小塊金磚而已。

這番效法陶侃搬磚的沉甸甸，卻是個很享受的過程。寫就本書的這段時間，翻閱這些圖畫書，成為

我私密時光的甜美珍釀。每天浸淫在巴可微斯基大咧咧的艷紅、帕萊切克的夢話、杜桑凱利的詭譎、荒井良二的塗鴉、張世明的古老傳說⋯⋯一顆在夢幻世界中穿來穿去的心，連雙眼都被綺麗色彩與書香燻得迷濛起來。每週二下午再帶著七彩泡泡的心情去上老師一堂課，直到被老師響亮的笑聲給敲醒（或說被他的聲量給嚇醒）。

老師的笑聲總是朗朗，活力也超越年輕人。在老師面前，我振筆疾書，緊跟在後，追趕著他與世界插畫家書信往來的故事。前一刻我還陶醉在圖畫書的夢幻當中，下一刻就被老師從觀眾席拉到絢爛舞台的簾幕後面，去看世界知名插畫家不為人知的性情，感受他們傑出成就的背後，那股貼近你我的人味兒。

老師就像武俠小說的周伯通。插畫世界裡的「盟主」與「先覺」，他認識的就不知有幾多，他的武林秘辛也多到講不完。捷克國寶的巴可微斯基，在

老師口中變成「那位阿婆」；超現實畫風的杜桑凱利，老師讚為「插畫界的達文西」；夢幻的插畫詩人帕萊切克更是被老師形容成「賣冰淇淋的大叔」……。所有在圖畫書的殿堂上被景仰致敬的偉大畫家，經老師侃侃道出，都從我們靜止的印象中呼吸了起來。

和鄭老師一起追趕他的故事，在夏日懶洋洋的午后，偶爾是件吃力的工作。這不能怪老師為何像周伯通一樣經常跳 tone。只能說，他的腦袋比E世代的網路更網路化，隨時一個記憶的 icon，經你不小心的按觸，就通往另一扇堆滿寶藏的浩瀚；他的腦袋也比虛擬世界更虛擬，繽紛的異想世界裡，充滿美人魚、拇指姑娘、活潑潑的精靈，與不存在的動物。

聲如洪鐘的鄭老師，年逾七旬，卻有一雙對萬事都熱情的眼睛，連結褵數十年的師母，至今依然稱呼他「怪咖」。例如老師會為了「想讓他們偶爾也賺到我的錢」，大老遠跑去光顧貴上一倍的水果攤；例如老師勤於與國內外插畫家通信，即便近八成毫無回應、石沉大海，他也樂在其中。老師這麼

形容自己：「十件想做的事情，只要肯積極去做，總會有一件被我做對了，這就是我的浪漫」。

就這樣，老師用他那股率真的能量，憑一本日英對照的辭典，和東歐多位插畫家通信十幾年情同莫逆；憑一張照片，和素昧平生的福田純子成為忘年的筆友；憑畫冊背後的通訊欄，兩天後就與石川浩二和「他的狗」在台北混在一起；憑他交遊廣闊，遠在義大利波隆那，也能多年數次撞見異國老友。

從民國六十六年起，老師還在學校任課的時候，他就開始接觸國外插畫與世界各地往來。由於當年出國的機會少，接觸國外插畫的難度高，加強他藉書信取得插畫資訊的動機。他的賀年卡片持續三十年，魚雁的足跡，遠赴歐美、日本、大陸……他想向國內外的插畫家傳遞一個信息：「我是個國小美術老師，同時是個插畫家，我想認識你們，更想將你們的作品廣泛地介紹給我的同胞」。

如今許多媒體與童書後輩，都尊稱鄭老師是「台灣兒童圖畫書教父」，是台灣與歐美日的橋樑。與插畫的結緣，老師說是源自日據時代唸小學時，哥哥給他一本日本講談社的繪本。那遙遠的年代，

罕見彩色印刷的圖畫書，手繪的感動，讓他大開眼界。這件事成為他嚮往兒童美術的啟蒙種子，後來在當老師時迅速發芽。教導兒童美術時，老師在學校利用圖畫書當教材，自己出錢出力，積極向國外出版社買書、索取插畫家資料，最後索性自己跟畫家交起朋友來。

老師常掛在嘴巴「師母會罵」、「我又挨罵了」。他說師母常唸他雜務那麼多不知在忙什麼、信寫那麼多有什麼用、越洋電話幹嘛講那麼久...、又愛偷喝咖啡、又什麼都不會...、還擔心有這個「怪胎爺爺」，以後孫女兒像他的話該怎麼辦？然而，這個師母口中「什麼都不會」的怪爺爺，他的「雜務」卻是畫插畫、翻譯、寫書、藝術創作...、更開畫展、協辦比賽、教社區繪畫班、擔任出版顧問、當評審...、現在還兼任孫女的奶爸。

問老師，何來這番的精力？三個年輕人加起來都不如他一個老人家呢。鄭老師回答倒是很簡單：「為了美的追求」。德國哲學家康德曾說：「美是無目的的快樂」，老師也常說，台灣

2009.10.14

的美育很貧乏，什麼都講求目的。藝術不是藏在保險箱裡、不是掛在博物館牆上，不是「走馬看花」，而是要「下馬看花，聞花香」，在忙碌之下，也要去體驗感情，那才叫美。就是這顆感情豐富、追求美的心，促使老師動手畫卡片、主動寫信跟全世界打招呼，也才有了這本書的誕生。

老師的率真童心，讓與他書信往來的朋友，從十歲到九十歲都有。這本書的目標讀者，除了年輕的插畫家、收集繪本的人，同時也包含十到九十歲的一般大眾。老師尤其想藉此跟讀者說：「動手畫吧！你有多久沒有手寫手畫了呢？下筆不用在意美醜，你又不是畫家，畫畫是為了畫出自己的想法，管他漂不漂亮呢？在電腦打字的時代，再沒有比畫卡片更直接、更珍貴的情感表達了。」

如果美，是一種無目的的快樂，那麼期待看完此書，您也能從書中插畫家與老師的書信卡片，還發現美，是一種沒來由的幸福。

Kvĕta Pacovská

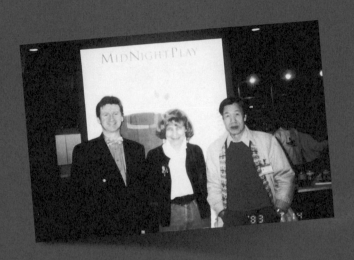

···富有童心的天真阿婆 ·····

柯薇·巴可微斯基

畫家簡介 一九二八年生於捷克布拉格，畢業於布拉格應用藝術學院。擅長運用多種媒材創作，作品涵蓋插畫、海報、紙雕、裝置藝術，大面積的鮮紅色為其特色。五十歲開始創作兒童插畫，至今已發行六十餘本書，並廣譯多國語言出版。巴可微斯基屢獲世界大獎如義大利波隆那國際兒童圖畫書展插畫原作獎、布拉迪斯國際插畫雙年展金蘋果獎、萊比錫國際圖書展IBA金牌獎、聯合國兒童救援基金會年度大獎、國際安徒生大獎金牌首獎等，其作品多次被襃揚為「世界最美的書」，是捷克知名的國寶級藝術大師。

圖 藝術家的相遇，即便國度不同，無法用言語來「會話」，但「繪畫」就是最好的溝通語言。這是我與巴可微斯基在1994年的書展合影。（照片人物由左至右：奧地利童書Michael Neugebauer出版商、巴可微斯基與我）

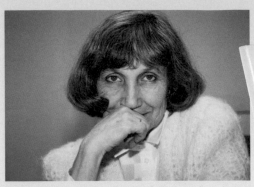

小さな 花の王様

クヴィエタ・パツォウスカー作・絵　川本三郎訳

已經80幾歲的阿婆級插畫家巴可微斯基，
擁有哲學家的心靈和孩子般的眼睛，
擅長用「世上最美的繪畫語言」和
全球的兒童對話。

這是出自作品《小小花國國王》內頁的卡片，
大紅大綠的色塊融入現代繪畫手法與立體化的表現，
是巴可微斯基創作的一貫特色。

我最早接觸到巴可微斯基，是從日本的設計雜誌裡看到她的作品。她的插畫跟一般畫家很不一樣，同張畫裡面就有好多故事想表達。例如，她可能畫一隻貓的臉，但身上和肩膀上卻出現了另外的東西。又或者，衣服上出現像月亮的側面，底下是一顆蘋果，肩膀停了一隻鳥非鳥的東西，翅膀還會跑出一隻手來……可見巴可微斯基在年輕時就很頑皮囉，喜歡天馬行空說故事。巴可微斯基現在已經八十幾歲，是位阿婆了，但是她的實際年齡卻跟她畫的東西很不成正比，這很妙喔！因為畫本身是精神性的，她有兒童的同理心，作畫時自然就年輕了起來。這也是我特別喜歡她的原因，所以很早期就從日本買了很多有關她的圖畫書回來。

會認識她是件很幸運的事。有一年我參加波隆那書展，日本出版社的老闆介紹我跟她碰面。但她是捷克人，跟我語言不通，所以現場我們幾乎不怎麼說話。不過你知道的，藝術家們往往不一定靠嘴巴講的「話」，而是用手裡的

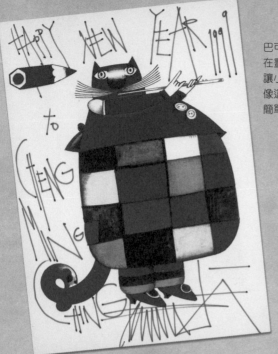

巴可微斯基喜歡把畫當作故事的題材，
在畫裡製造一個角色，
讓小朋友看圖就能自己發想出故事。
像這隻貓就十分特別，有著翹翹的鬍子並吹著長笛，
簡單的色塊組成胖胖的身體，極富原創性。

巴可微斯基將卡片挖洞，
再用錫箔貼上兩個亮亮的三角形，
就變成一張立體長角的鬼臉，
她的隨性經常充滿童心與驚奇。

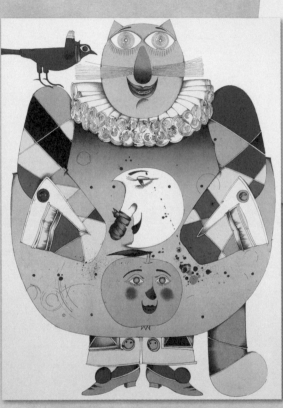

巴可微斯基的作品特色，
是一張畫裡可以濃縮許多故事，
彷彿有許多話跟小朋友說。

1990年她寄給我親手製作的立體卡片，
用她最愛的紅色，中間挖了一個洞，
露出圓圓的太陽臉顯得熱情洋溢。

每年寄卡片已經成為我們聯繫友誼的
主要方式了，這位忙碌的阿婆從沒有
漏過任何一張卡片，讓我深受感動！

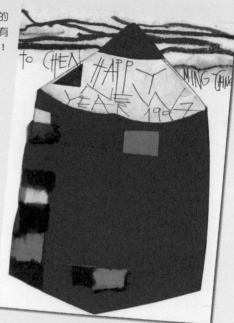

1998 年我製作了一張虎年賀卡
寄給她，而巴可微斯基則回敬了
一張手繪的老虎給我——
粗粗的眉毛、大大的鼻子，
充滿「巴可微斯基式」的童趣。

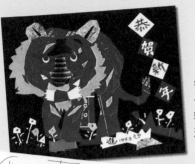

「畫」來交流。所以我們當場互相分享彼此的收

藏，我還送她一本《世界兒童圖畫集》，她超開

心的。回國之後我們就開始通信，經過這幾十

年，我們已經是最要好的朋友了。

我對巴可微斯基的第一印象並非她的畫家身

份，而覺得她像一位很有哲理的女性。雖然她

不算一般人眼中所謂的美人，但她有種內在的

美感，韻味無窮。你可以說她是個童心未泯卻

穩健有魅力的藝術家，甚至是個哲學家，而這

樣一個人願意完全投入兒童圖畫書的工作，讓

我非常欽佩。

跟巴可微斯基做朋友，每年過年，我們都會

互寄賀卡交流祝福，所以我才有幸收藏到她那

麼多東西。這種情況並不多見，因為一般畫家

都很懶，或不習慣將純粹的私人創作寄給別

人。然而，巴可微斯基卻很樂意跟我保持聯

繫，多年下來，我想這已經變成她的生活態度

了。話說她的個性實在很瀟灑，每回寄來書

信，常常會讓人捏一把冷汗。因為她的字跡總任

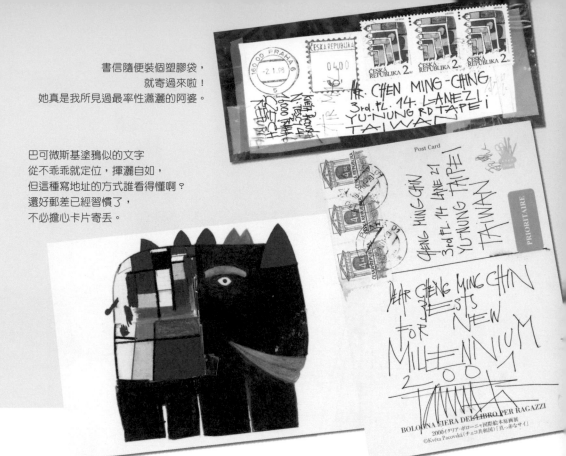

書信隨便裝個塑膠袋，
就寄過來啦！
她真是我所見過最率性瀟灑的阿婆。

巴可微斯基塗鴉似的文字
從不乖乖就定位，揮灑自如，
但這種寫地址的方式誰看得懂啊？
還好郵差已經習慣了，
不必擔心卡片寄丟。

她高興愛怎麼寫就怎麼寫，上下左右隨意排列
或顛倒著寫，從不乖乖擺正放好；信件也常只
裝在塑膠袋裡，貼上郵票就寄來了，我多害怕
她的東西被寄丟啊！這些寄來的物件都很珍
貴，連她信封上的字跡都像極了藝術品，線條
結構靈活而漂亮，讓人看了就非常喜歡。但是
這位阿婆就是這麼隨性，還好我家這邊的郵差
早都知道了──凡是看不懂的外國信，往鄭老
師家送就對了──這才讓人鬆了口氣。

她寄來的東西形式多元，一張卡片乍看無
奇，可是一打開就出現一張臉，可以立體擺
置，正如她的圖畫書裡常出現像打洞啦、折頁
啦等各式各樣勞作般的作品，很有巧思。她的
作品《One, Five, Many》中，有一張插圖被捷克
政府製成郵票，像這種對插畫迷來說很寶貝的
東西，她也隨隨便便把它貼上就寄過來啦。

平日我除了賀卡，我也會將在台灣有發表關
於她的訊息寄給她。她沒想到在那麼遙遠的東
方，還會有人注意到她，總是表現得十分驚

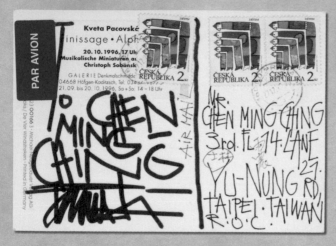

捷克政府從她的作品
《One, Five, Many》中取材製成郵票。
這張郵票對插畫迷來說,
應該算得上是夢幻級收藏品了。

《One, Five, Many》使用硬紙板書封
加活頁裝訂,每一內頁都是雙層,
各式各樣的打凸、打洞、小拉頁、
開窗、金屬材質……
是本可以不斷反覆翻閱欣賞的精緻數字書。

1993年巴可微斯基參加台北國際書展的畫冊，
收錄了當年的得獎作品，畫風親切活潑，
用畫面說故事的功力深厚。

在台北國際書展，巴可微斯基在我寫的
那一頁推薦文大咧咧地簽起名來了，
滿版鮮明的紅色字體讓現場所有人看得傻眼。

喜。當她的作品即將來台展覽時，主辦單位看
中我們多年交誼，便請我撰寫推薦文，並以
中英對照附於畫冊之前。那年國際書展我們
又碰面了，她看到這篇文章十分激動，一般
人都是找畫冊的空白角落簽名的，她卻不管
三七二十一，直接就把整頁當畫布來簽名塗
鴉，文字寫得簡直像幅畫。

台灣的孩子對她的東西可能有些陌生，比較
不敢接近，但是越小的孩子反而越看得懂她的
畫，因為童心沒有劇本，也沒有標準答案，只
要放開心靈的限制，讓我們的想像力作主，就
會愛上巴可微斯基。像這樣一位世
界級的傑出畫家，能夠來台灣參
加兩次國際書展，並現場即興
創造立體藝術，這樣的緣分
是非常珍貴的。✉

Ivan Gantschev

‧‧‧捎來聖誕老公公的祝福‧‧‧‧‧‧‧‧‧‧‧‧‧‧‧‧‧‧‧‧‧‧‧‧‧‧‧‧‧ ‧‧‧‧

伊凡‧甘喬夫

畫家簡介 一九二五年生於保加利亞，畢業於索非亞藝術學院（the Academy of Art in Sofia, Bulgaria）。一九六七年移居德國法蘭克福，專務美術設計及圖畫書創作。甘喬夫擅長水彩繪畫，以渲染的效果與大量的留白，製造出充滿東方水墨畫寧靜祥和的氛圍。作品在歐美、澳洲、日本等地均有出版，曾多次獲得義大利波隆那兒童圖書展插畫原畫獎。他自言創作圖畫書的目的，是想讓孩子們了解「用平和的方式解決問題，以及，享受生活中更多的樂趣」。

圖：甘喬夫是本書介紹的插畫家中，年紀最大的一位。他的畫作第一眼給人的感覺，就是「溫柔」，那種柔和的顏色，賦予人心靈安定的力量。

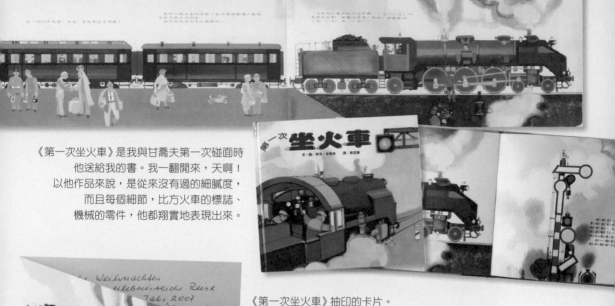

《第一次坐火車》是我與甘喬夫第一次碰面時
他送給我的書。我一翻開來，天啊！
以他作品來說，是從來沒有過的細膩度，
而且每個細節，比方火車的標誌、
機械的零件，他都翔實地表現出來。

《第一次坐火車》抽印的卡片。
甘喬夫雖然擅長水彩渲染技法，但他在處理像交通工具、
橋樑、建築物等題材時，也能表現出西方的科學力。

　　我最早是從日本圖畫書裡看到甘喬夫的東西。當時我就很納悶，一般歐洲畫家顏色都用得很鮮活，喜歡用紅跟綠啦，黃配紫等對比色，但他的水彩畫沒有歐洲常見的繽紛色彩。也就是說，彩度沒那麼高，對比沒那麼跳，顏色用得很協調。從那時我就開始注意他了。

　　會愛上他的畫，最主要是他的畫散發出水墨的韻味，這在歐洲畫家很少見。直至他在「波隆那國際兒童圖畫書展」以及世界各國的插畫界大放異彩，他的東方色彩也開始受到日本人的矚目，而經常請他操刀作繪本。此外，他還能將歐洲那種非常美妙、吸引人的景致給畫出來。如果你有機會到歐洲，就會發現甘喬夫善於透過對自然的觀察，將美景引入繪畫中，不管是歐洲的城堡或是廣闊悠遠的森林與山脈，都表現得盡善盡美，讓人身歷其境。

　　正式跟甘喬夫往來，源於有一年我參加波隆那書展的機緣。當時我在展覽會場巧遇一位跟我通過信的日本出版社編輯，她正與甘喬夫喝

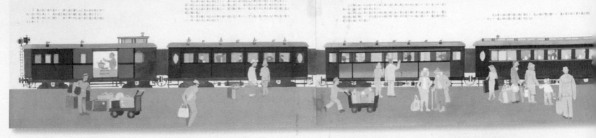

書裡利用打洞，做出火車過山洞的感覺。
還有橋樑的設計，內頁一開拉，就變成立體書。
此外運用拉頁，讓整列火車通通完整呈現。
我覺得這部作品是甘喬夫自然畫風以外的另一代表作。

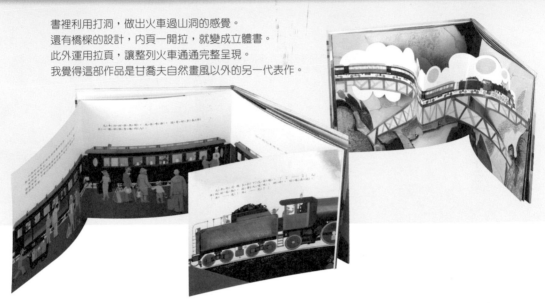

咖啡，順道介紹我們認識，當場我就送了本圖畫書給他。歐洲人都這樣，你送他一本書，他就覺得必須回禮一本。果然他大方地說：「來來來，到我的攤位去，隨便你挑，看你喜歡哪本。如果攤位上有兩本，我就送你一本，假使只有一本，那我就另外寄給你。」於是我在攤位挑了本令我一見鍾情的繪本《第一次坐火車》德文版，他毫不吝嗇的簽了名送給我。此後，我開始留意他每年發表的作品，而他每次的表現都讓我非常驚訝。

其實那次與甘喬夫並沒有多少談話機會，不過有些畫家，必須經過長時間的相處才能發現他的內涵，所以我經常透過作品來理解他。如果說，巴可微斯基是個哲學家，那甘喬夫可說是一個「自然家」；如果巴可微斯基是瀟灑的，那麼甘喬夫就是寧靜、慢活的。他跟我通訊時，比較喜歡用自己作品裡抽印的卡片來表達情意。他很喜歡聖誕老公公，作品中也常大量出現這號人物，所以有一年他寄給我的卡片就

甘喬夫的自然山水
充分顯現歐洲的優雅閒適，
令人心生嚮往。透過作品，
我們可以發現畫家的內涵，
他就是一個性情寧靜溫和的
自然家。

在樹下睡著的聖誕老公公
一覺醒來，伸著懶腰，
開始對森林裡的動物們，
說著聖誕節最受歡迎的故事。
甘喬夫擅長水彩渲染技法
與大量留白，
作品的識別度相當高。

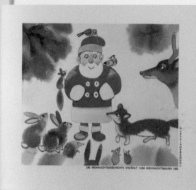

是聖誕老公公。然而，卡片中他畫的聖誕老公公不是背著一堆禮物，而是帶著一顆蘋果，他想告訴我「每天一顆蘋果，疾病遠離我」，「健康」就是他送給朋友最好的祝福。看他的畫，簡簡單單的，但獨特的想法和心意就這樣表達出來了。

甘喬夫的東西在日本很受歡迎。二〇〇一年他的作品在日本國際圖畫書展獲選為首獎，這獎有個特點，凡被推薦的畫家，主辦單位就會為這畫家的名字刻一個漢字印章。從此，他寄給我的東西，就喜歡蓋上這個專屬「伊番」的印章。他還會貼一些聖誕節應景的木片或亮片裝飾在卡片上，誠意十足。我認識的每個插畫家個性和創作方式都不同，像巴可微斯基那樣瀟灑；有些人拿起筆來就畫，有些人需要一些時間醞釀才下筆，作品益顯珍貴，甘喬夫屬於後者。所以他雖然寄來現成的卡片，但是卡片上不忘裝飾，更蓋上印章，都代表他很珍惜這個印章代表的意義，以及我們的跨國交情。

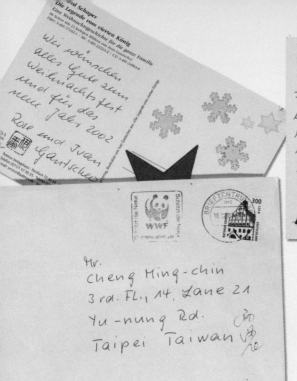

每年聖誕節甘喬夫都會寄來卡片，
雖然是以他作品抽印的現成卡片，
但他都會貼上應景的亮片做裝飾，
並蓋上在日本參展獲頒的「伊番」紀念印章，
這份真心誠意令人感覺很窩心。

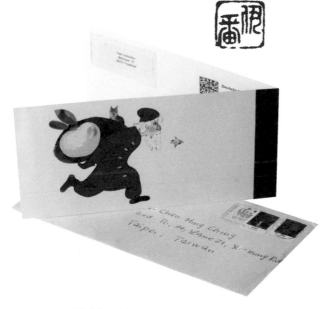

甘喬夫以喜歡畫聖誕老公公聞名於世。卡片上，
聖誕老公公獻上簡單隆重的禮物——一顆蘋果，
就傳達了畫家對老朋友身體健康的祝福。

想深入欣賞甘喬夫，必須先理解他對自然的親近，才能從中發掘美感。他的畫面雲氣、水氣比較重，無論是白天或黑夜的景象，他都喜歡營造這種風格。他也會借用一些文學故事，但不會強調自我，而是把自己的畫盡情融入故事的氛圍，讓作品散發出寧靜溫馨的氣氛。東歐國家像保加利亞或捷克，與東方接觸比較多，有些畫家也會受到東方美術的影響。但我

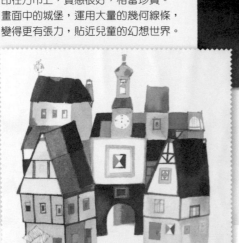

這是甘喬夫作品抽印的絹畫，
印在方巾上，質感很好，相當珍貴。
畫面中的城堡，運用大量的幾何線條，
變得更有張力，貼近兒童的幻想世界。

Ivan Gantschev, Verso la città

從2000年出版的《發現幸福》開始，
甘喬夫的繪畫形式有了轉變，
色彩的鮮度變得較溫暖，
突破以往的色感，線條也更簡約。
此外多了景深變化，像這張圖，貓就很大一隻，
背景縮小在貓的特寫後，讓貓更顯得近在眼前。

卻不認為甘喬夫是受東方影響，因為中國水墨比較寫意、比較抽象，而甘喬夫的構圖則著重透視效果，例如當他表現交通工具或機器時，那種精準的細節掌握得非常好，不像平時畫山水的味道，反倒有西方的科學感。我猜他應該是發現了渲染技法與留白的妙處，只是運用上剛好跟我們東方的水墨很相似。所以說起來，甘喬夫是擅於表現東方水墨趣味，卻也很有自我風格的畫家。

歐洲畫家在畫風這方面比較多樣，自我表現的成分也很高，他們不一定為了畫童書，就附和孩子的心理去表現。當然，小孩子也不一定都只會玩、都很乖，比如說睡覺前的孩子就很溫柔、安安靜靜的。也就是說，不同的畫家能提供孩子們不同的意境來碰觸孩子的心，讓他們體會不同的藝術境界，所以歐洲的孩子是很幸福的，可以有這麼多的畫家來充實他們的生活。✉

Josef Paleček

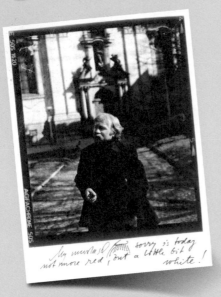

約瑟夫·帕萊切克

畫家簡介 一九三二年生於捷克，畢業於布拉格查理大學的藝術教育系。一九六〇年間為自由創作藝術家，並開過多次個展。七三年開始從事兒童插畫，與太太李布絲（Libuše Paleček）至今已共同創作過百餘本圖畫書，並於全球二十多個國家發行。帕萊切克喜歡用天真純淨的顏色，吟唱出文學裡的詩意，曾多次贏得「最美麗的書」獎，以及法國、德國、奧地利、義大利、捷克等多國的圖畫書大獎。

圖：第一次看到他的長相，我好意外！這人怎麼長這個樣子？對照帕萊切克的創作，照片裡的人哪像是「說夢話的高手」呢？

《小美人魚》中的海底世界多美、多夢幻啊！
海底有蝴蝶和他自創的想像植物，
所有小朋友會喜愛的花花草草，都被他融入畫面，
不再只是一個刻板的海底世界。

我最初是在日本圖畫書裡認識帕萊切克的。記得當時我一看他的作品，就非常好奇這個人怎麼會畫出這種東西？生長在捷克這麼寒冷的地方，為何會畫出屬於熱帶國家的色彩？那些想像不到的顏色，可以在一點小小的空間裡擠得滿滿的，多采多姿卻毫不混亂，我一下就被他的童趣夢幻給吸引了……對他的東西，我簡直可以說比其他的畫家更著迷。出於這份熱愛，在我任職出版社顧問時，便強烈主張引進他的作品。版權洽談的過程中，他非常驚訝台灣有人注意到他的創作，開始透過出版社寫信、寄卡片給我，就這樣我們才搭上線。第一次收到他的照片，我好意外！這個人怎麼長這個樣子？哪裡像個插畫家呢？說他是在歐洲街頭賣冰淇淋的大叔還比較有人相信呢！照片中的他讓人無法想像是個夢幻畫家，他腦袋所想的，好像跟人家不太一樣。

認識這麼多世界各國插畫家，我覺得他的夢最多。基本上，一般圖畫書裡，一段文字就

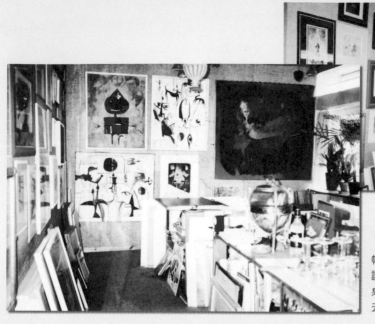

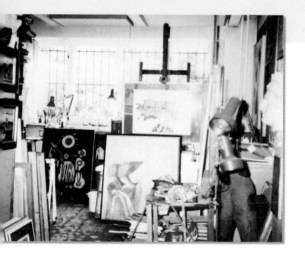

帕萊切克寄給我他的畫室照片，
讀者可以從他的畫架、
桌上作畫的工具，
去感受這位畫家創作的幕後工程。

會搭配一張圖，讓故事產生畫面。但他的東西除了充滿了夢幻，故事裡還隱藏很多故事，不但造型奇妙，空間的安排簡直媲美俄國超現實畫派的夏卡爾，意境組合很自由，物件上下左右、大小排列都很隨性。鳥不一定停在樹上，動物與房子也不一定成比例，有些東西甚至是顛倒的，就像夢境可以自由發展般。這些漂浮在空間裡的幻想世界，根本是夢裡的世外桃源。他是一個「童心一○○」的插畫家，用一句話來形容，我會說「他是個最會說夢話的人」。

對帕萊切克的東西，我簡直可以說愛不釋手，
所以會特別從日文雜誌收集他的剪報。
像報導中介紹較新近的作品《小美人魚》
和《拇指姑娘》，就具有非常高的藝術性，
不再只適合兒童，而可供成人作為藝術品欣賞。

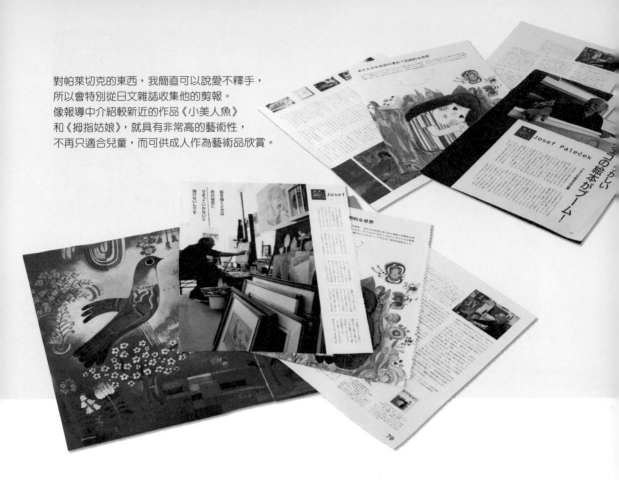

跟他的來往斷斷續續地也十幾年了。這些年他寄了一些作品給我，還包括他畫室的照片。

很少有畫家願意公開畫室給我，讓我很感動。從這些照片中，他特地拍下來寄給我，我發現他不單只是童書插畫家，而是個純藝術畫家，而且在捷克當地應該已經有一定的地位。照片中，他的牆面、桌上，從天花板到牆角堆得滿滿都是畫，而從這些大大小小的畫作來判斷，還可以感覺到他一直在試探各種風格。這點台灣的畫家可以多參考，一個藝術家本身除了擅長的創作，還可以為兒童創作圖畫書，反之亦然，插畫家不必把自己定位在兒童插畫，在藝術上也該有多元的表現。

我很鼓勵大家從創作者周遭的物件，例如畫架或畫筆，去找到其作品中隱藏的趣味，或這位畫家無意中透露出來的訊息。例如，我從照片中看出，捷克的畫家似乎並不是那麼富有，不像南歐畫家那麼有錢，可以得到較高的報酬，有條件把畫室設置得很大很空曠。帕萊切

PF 2006
Dear Chen Ming Ching

all the best in NY 2006, nice works
healthy, good and clever pupils, students
and all people about your person,
and much love in your family
wish you Josef Palecek
and my family

在他的繪畫裡，「微笑」是他的招牌表情，
人和動物都是朋友，貓貓狗狗也可以把酒言歡。
這個「童心100」的插畫家，
就算沒有繁複的色彩，信筆畫出的線條，
說故事的能力依舊超越文字。

PF 2006

他十分隨性，
隨便拿一張紙，
用剪刀剪下來，
再畫上一隻鳥就寄過來了。

Chen Ming Ching
3rd Fln, 4th Lane 24, Yu-nung Rd.
TAIPEI, TAIWAN,
Republica of China
čínská republika

Josef Palecek
Nad zámečnicí 15
15000 Praha 5
Czech Republik

帕萊切克會將他的插畫作品
製成信封與明信片寄我。
他的作品非常擬人化，
卡片上長了腳走路的魚，
童趣造型讓人看了很快樂。

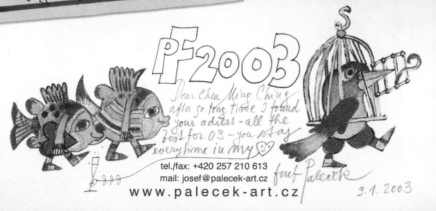

PF 2003
Dear Chen Ming Ching
after so long time I found
your adress - all the
best for 03 - you stay
everytime in my ♡

tel./fax: +420 257 210 613
mail: josef@palecek-art.cz
www.palecek-art.cz

Josef Palecek
3.1.2003

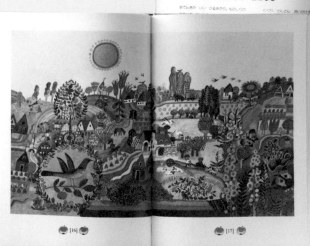

他的畫裝飾性很好，更對色彩有一套獨到的解釋方法。
每幅畫在很多色彩裡，會以同調作為主旋律，並分出層次與明暗。

植物麥穗般的羽狀葉
是他作品中很鮮明的特徵。
畫面中，連太陽的光芒都長得像麥穗。
帕萊切克擅長反覆重現的技法，
反而經營出節奏強烈的音樂性，
一點都不亂。

分。幸好，台灣後來也陸續出版他的作品了。
我還是十分肯定他的成就，更珍惜我們的緣
會。所以我跟帕萊切克的交往算不上密切，但
的書在台灣出版很多，也沒有來台灣訪問的機
地區除了日本，知名度並不是那麼高，早期他
品台灣目前都沒有引進版權。帕萊切克在亞洲
最喜愛，具有非常高的藝術性，可惜這兩部作
他的作品中《小美人魚》和《拇指姑娘》我
為兒童工作。
感到珍貴，知道有這樣的藝術家，也有一份心
室，在這麼狹隘的空間裡作畫，反而讓我們更
克的畫室像是家裡騰出來的空間，勉強權充畫

帕萊切克在台灣發行的作品
《蘋果樹之歌》和《醜小鴨》。
他用的顏色幾乎都以暖色調為主，
不僅人物，連蟲魚鳥獸
各個都像穿了七彩毛衣。

Dusan Kallay

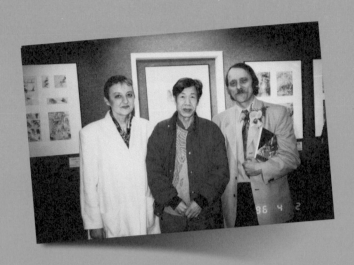

· · · 插畫家裡的達文西 · · · · ·

杜桑凱利

畫家簡介 一九四八年出生於捷克。一九六六年至七二年於
College of Creative Arts研究插畫、海報、郵票、動畫的設
計。杜桑 · 凱利是世界第一位同時擁有安徒生大獎和布拉迪
斯國際插畫雙年展首獎殊榮的插畫家。作品有《愛麗絲夢遊仙
境》、《冬天王子，你要去找誰？》、《威尼斯商人》、《仲夏夜
之夢》等。他也曾獲國際影展銀牌獎、聯合國兒童救援基金會
年度最佳插畫家獎、奧地利青少年讀物獎等諸多項國際大獎。

圖：2007年台灣的格林出版社為他舉辦插畫展，他太太也是插畫家，
兩夫妻都來，剛好兩人的展覽一起開。

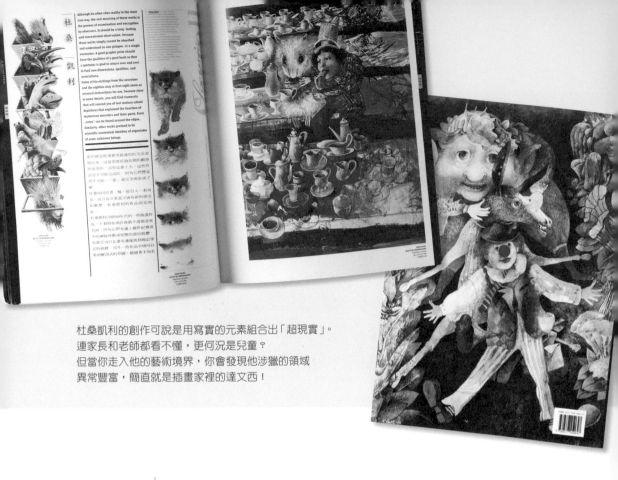

杜桑凱利的創作可說是用寫實的元素組合出「超現實」。
連家長和老師都看不懂，更何況是兒童？
但當你走入他的藝術境界，你會發現他涉獵的領域
異常豐富，簡直就是插畫家裡的達文西！

說到認識杜桑凱利的過程，其實我很不滿啊！為什麼我會這麼晚才認識他呢？台灣跟日本怎麼這麼慢才出他的書呢？我真不知道該如何形容第一次看到他作品的心情，那種驚訝與相見恨晚的感覺。後來慢慢了解了，我接觸他的東西會比其他歐洲插畫家還要來得晚，是因為他被介紹到日本就來得比別人慢。其實在東歐的插畫家，如果不是很成功，不要說日本了，即使歐洲本地出版社也一樣，他們通常不會有很多曝光的機會，所以一開始杜桑凱利的作品在東方就被冷落了！

他會這麼晚被發掘，另外還有個原因，因為他的作品乍看下，一般人會覺得不怎麼「美好」的感覺。如果說是為兒童而創作的，台灣的家長肯定會說：「看不懂啊！圖畫書不是這樣畫的嘛！怎麼會有這種東西呢？圖畫書應該要畫可愛的人或可愛的動物嘛……」如果引導的老師或家長因為不了解他的畫，而有這種反應，那麼小朋友當然更沒機會認識或接觸他

杜桑凱利的作品集在台灣
僅有這本2001年的畫冊出版，
呈現了他藝術創作的全貌，
包括版畫與素描，
都是圖畫書裡看不到的風格。

來台舉辦畫展，讓我能幸運地有機會接觸他。

書雙年展引進他的作品，二○○七年更邀請他的感觸。好在前幾年國內出版社透過捷克圖畫得晚。對杜桑凱利的藝術，我深深有相見恨晚人的緣分就是這樣，有時候來得早，有時候來上他，他的深度需要花比較多的時間去咀嚼。界不得了！雖然不容易了解，但看久了就會愛解剖學，簡直就是插畫家裡的達文西！那種境害之處。他的畫融合科學、自然、數學、甚至絡去了解，就能看到豐富的內涵，這就是他厲不過，他的畫其實是有安排的，讓你用眼睛可以找到一個進入藝術的角度。你只要從他的脈化，角色上不管是動物、人物都非常超現實。獨特的設計，插畫也跳脫了童書習慣的擬人有時候，他會把古典元素加以轉化成為自己你願不願意來嘗試了解他炒出來的味道。藝術菜，他從不附和傳統大眾的口味，而端看把各式各樣的東西，「炒」成一盤風味特殊的了。其實杜桑凱利是個毫不妥協的多才，善於

杜桑凱利本人很內斂、話很少，他的卡片也一樣，
背面簡單的一句 happy new year，正面卻是超精細的銅版畫！
他選擇用費時的作品來表情達意，那份溫暖的感動真筆墨難以形容。

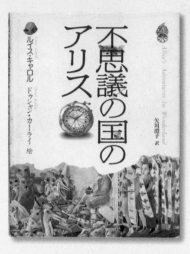

他很樂意替兒童文學作插畫，
像「愛麗斯夢遊仙境」這種題材就非常適合。
他創作時跳脫文學的範圍，營造出超乎想像的
奇幻世界，畫面上就算只是一個生活器具，
都有自己的藝術生命。

會場上我告訴他：「我寫過文章介紹你，也收
藏許多你的作品，一直很欣賞你。」這讓他當
場滿感動的，從此我們發展出一股惺惺相惜的
情分。我其實不太喜歡打擾藝術家，但卻也想
跟他保持聯繫，所以展覽結束後，我在聖誕節
前夕，自己作了張賀卡寄給他。他果然熱情地
回信了！而且隔年是鼠年，他竟也注意到東方
的生肖，特別製作老鼠主題的銅版畫寄給我。
這麼精細的創作好珍貴！他的版畫有濃厚的古
典氛圍，冷調中有幽默，複雜又耐人尋味，很
孩子氣也很真心，幾乎件件是藝術品。

從最早因為日本設計雜誌的介紹認識他，到
真的彼此結識，我一直覺得這個人不平凡。如
果要用一句話來形容，我會說他是個「很誠懇
的畫家」。他經營的畫面，是以一個藝術家的
責任感和語言來跟小朋友溝通，雖然一開始並
不容易有成效。但是他很努力，一直跟小朋友
說：「請你進入我的世界來，你慢慢就會走進
藝術的境界」。所以我覺得他不但誠懇，而且

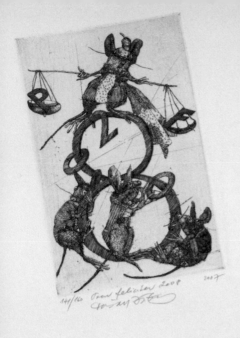

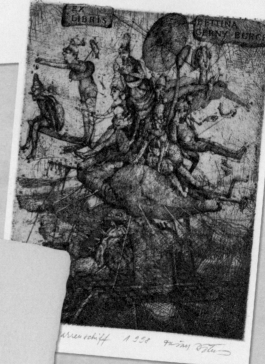

他的版畫有很濃厚的古典學養，
更顯現出深厚的素描基礎。
2008年的銅版畫是為了台灣的鼠年
專程創作送給我的，
他的作品有好多撲克牌的趣味。

這樣的銅版畫印在特別訂製的手工紙上，
邊緣的毛邊清晰可見，
仔細欣賞還可以看到銅版壓印在
紙面上犀利的凹痕，
這麼精細的創作真的好珍貴！

每個人對美的感受不一樣，看杜桑凱利的作品，
可以強烈感覺他並不想取悅你，但絕對帶給你衝擊。
他不使用童書常見的擬人化，所以很不「可愛」，
想欣賞他的作品，最好放開成見，
試著去嚐嚐他所烹調出來的「新口味」。

這些作品是杜桑凱利在日本出版為了幼兒閱讀
而製作的書。杜桑凱利是在日本成名後，
他早期的作品才引起大眾注意。
東方人要了解他的作品其實不容易。

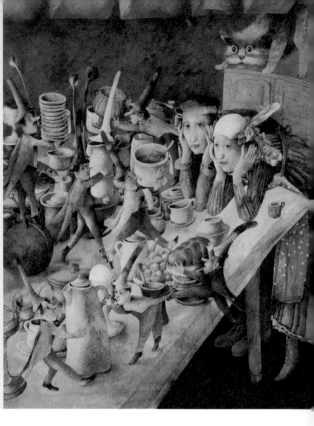

很賣力，不輕易放棄他的理想與喜好。也就是說，他每次經營畫面時都擔心跟小朋友說的語言太少，不想停留在文學的範疇，而企圖進入所謂藝術的境界。我認為他的藝術性是通過苦練出來的，你看他素描的功夫就知道，很紮實的底子，是非常珍貴稀有的一個插畫家。

欣賞他的創作不能一廂情願，而文化素養更不是一天造成的，美感應該從小培養，需要養分、時間才能慢慢釀就。遇到有深度的作品，家長和老師本身都要有足夠的藝術學養，才能引導孩子們進入他的世界。杜桑凱利經營得這麼努力，我覺得藝術工作者實在應該向他學習。只可惜，台灣對他的認識比較少，除了展覽時有點熱度外，多半都無以為繼。我認為台灣對國外優秀插畫家的引薦管道真的很不足，希望這本書能為讀者開一扇窗，讓更多人認識這些插畫家，從而帶動欣賞插畫藝術的風氣。✉

Lisbeth Zwerger

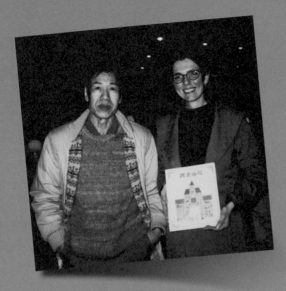

····書展中最美麗的插畫家旋風········○·○····○···○········· 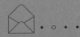····

莉絲白·茨威格

畫家簡介 一九五四年出生於奧地利維也納，曾在維也納美術工藝大學研究繪畫。七七年出版了第一本圖畫書《古怪的孩子》，就得到波隆那插畫獎的肯定，她也是目前為止最年輕的國際安徒生大獎得主。作品有《拇指公主》、《漢特與葛勒特》、《小霍班奇遇記》、《我想作一隻鳥》、《綠野仙蹤》等，除了國際安徒生插畫大獎，也獲頒布拉迪斯國際插畫雙年展金蘋果獎，並多次入選波隆那國際兒童圖書展插畫原畫獎，以及得到紐約時報最佳插畫家獎的高度肯定。

圖：莉絲白手裡拿的這本書，是她很崇拜的日本插畫家安野光雅的作品，剛好我也認識，就慫恿她拿書跟我一起拍了這張照片，並且寄給對方，居中介紹他們認識。

她多半使用透明水彩，
所以亮度與留白才這麼巧妙，
呈現一種舞台上的
主從之別與打光效果。
只是她的光源是來自
「心眼」的光，不是物理性的光，
這是她創作的模式。

最早認識莉絲白，是透過日本一家叫做「至光社」的出版社。該出版社編輯青木久子跟我是多年好友，因為她剛好有機會到奧地利工作，對圖畫書也相當有研究，尤其對莉絲白非常喜愛，就把她的東西介紹給我。說到這個青木久子，我跟她非常有緣，在歐洲巧遇兩三次，我跟她分屬台灣人跟日本人，又不是住在同一條街上的隔壁鄰居，會同時出現在第三地的國家去碰到對方，也真是太神奇了！她曾寄給我一本一九八二年莉絲白的畫冊，是我最早接觸到莉絲白的作品，如今也轉眼二十幾年了。

那時我開始注意到莉絲白的作品，才發現原來歐洲的童書插畫家也有這樣古典的風格。看她的東西第一個感覺是，她每個畫面都像舞蹈一樣優美，她的古典畫風透過現代水彩呈現得相當靈活。有年我到波隆那去的時候，才發現莉絲白在波隆那紅得不得了。波隆那展覽大廳有個舞台，畫家會在那邊交談，我遠遠的看到

莉絲白在歐美及日本相當受歡迎，
作品也被抽印成卡片，典雅秀麗，深受喜愛。
她算是我的洋人朋友裡，最喜歡寫字給我的一位，
卡片背面總是洋洋灑灑，寫得滿滿長篇。

I'm very much looking forward to seeing you in Bologna, I would like to give you some of my books there.

all the best

※Picture
※Book
※Studio

ILLUSTRATION BY LISBETH ZWERGER FROM «THE SWINEHERD»
BY HANS CHRISTIAN ANDERSEN
THE ILLUSTRATED BOOKS OF LISBETH ZWERGER ARE AVAILABLE FROM
PICTURE BOOK STUDIO AT YOUR LOCAL BOOKSTORE
COPYRIGHT © 1984, NEUGEBAUER PRESS, SALZBURG–LONDON–BOSTON
DISTRIBUTION IN THE USA BY ALPHABET PRESS, NATICK, MA 01760
PRINTED IN AUSTRIA
LZC06 95

一個很漂亮的女生，身旁圍了一大堆畫家，看起來很受歡迎的樣子，原來那個美女就是莉絲白。她是波隆那的常客，作品幾乎年年入選。那年我們當場交換作品，之後每年都會碰面，一直到後來她來台灣參加國際書展，幾乎所有的研討會啦，上媒體訪問啦，都是我陪同她一起參加的，我們可以說是老交情了。我看國外的插畫家來參加台北的國際書展，就她人氣最旺。她開座談會，台下滿滿的都是人，因為她是個很吸引人的美人，氣質又好，作品風格獨特，人很隨和，她來了像炫風一樣，每個人都請她簽名，互動熱烈。

1992年莉絲白從維也納寄了這本畫冊給我，
並在首頁親筆畫了一隻野狼跟小紅帽在跳舞，
質感細緻，能交換到這樣的東西很難得。

她的字跡瀟灑又優雅，
這些字看起來像印刷字，
但可都是她親筆寫的喔，
可以感受到她對老友的看重。

EN MING CHING
LOOR 14
21, YU-NUNG RD.
EI, TAIWAN
OF CHINA

MING-CHING
L.14, LANE
UNG RD
EI, TAIW
.O.C.

Vienna, 4.2.92
Dear Mr. Chen,
yesterday your photos arrived — thank you so much!
So far I have only managed to SAY a few THANK YOU, to you, now you'll get a few more, but written down, which, of course, is so much more appropriate, also more serious ☺: THANK YOU THANK YOU THANK YOU THANK YOU THANK YOU!
Seeing as I'm writing to you on the 4th of February I'll add: A HAPPY NEW YEAR!

For Chen Ming-Ching
with many many
many many thanks
all the best
Lisbeth
Vienna 26.1.92

C'ERA
ONCE
IL ETA
ES WA

GLI AC
LISBE

saggio introduttivo
di Antonio Fasti

一九九二年，她從維也納寄了一本畫冊給我，扉頁上她親筆畫了一隻野狼跟小紅帽在跳舞的插畫，不仔細看還以為是印刷的，很令人感動。她的字跡瀟灑優雅，字體的安排非常好，字裡行間可以感受到她的真情流露。她也曾以中國生肖為主題畫賀卡給我，我想這是一種來自遠方友人的貼心，才會留意到我們的傳統文化。她總不吝將原畫寄給我，能收藏到她的精品，是我最大的收穫。

前幾年國際書展邀請她來，就有出版社出版了她的作品，照理說她的圖畫結合文學作品，應該讓人很好進入，但可惜的她作品在台灣市場並不大，也沒有持續開拓。我想，這會不會是出版社在版權交易上遇到困難？因為她的作品在世界各國展覽，都按原尺寸呈現，但在台灣出版時，尺寸卻被縮小了。也許這樣的做法較不尊重藝術家，或許也對日後版權的取得造成影響，加上台灣的出版量也不大，因此她的作品在台灣出版的不多，十分遺憾。

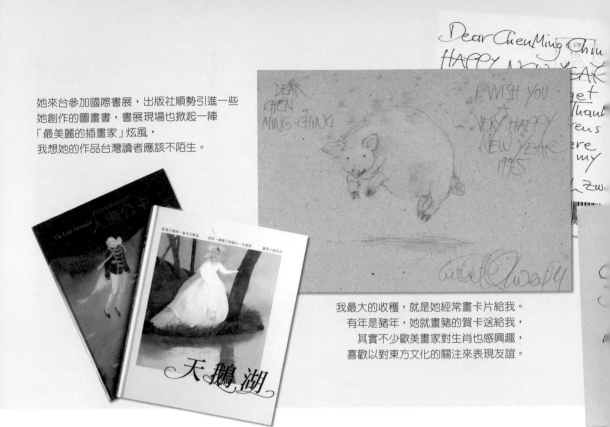

她來台參加國際書展，出版社順勢引進一些她創作的圖畫書，書展現場也掀起一陣「最美麗的插畫家」炫風，我想她的作品台灣讀者應該不陌生。

我最大的收穫，就是她經常畫卡片給我。有年是豬年，她就畫豬的賀卡送給我，其實不少歐美畫家對生肖也感興趣，喜歡以對東方文化的關注來表現友誼。

初次接觸，不會感覺她的畫風很現代，但慢慢看她的筆法、用色，就會不禁用很現代的角度去欣賞。據說莉絲白是受到一位英國古典畫家的影響，基本上都以文學作品來畫插畫。雖然是文學作品，但她有自己的詮釋，還是非常有藝術的氣氛。難得的是，她的東西融入了童心卻又不會太幼稚，不像幼兒畫，反而有小女孩的夢幻。

她把古典的黑色和褐色用得很好，有時又帶一點點古典很少有的深綠色進去，加上一點亮紅色，讓這些別出心裁的顏色展現她的風格。慢慢經過一段時間，她就把褐色去掉了，增加留白和畫面的明亮度，亮得既真實又恰到好處，非常精采。可以看出她畫裡有一種理想，有一種典雅的女性美。

莉絲白最特別的風格是把文學戲劇化，雖然以文學故事為背景，但圖像和風格卻不完全依附文字。例如畫中飄逸舞動的姿態，細節考究，戲劇效果十足。她能抓到自然微妙的流

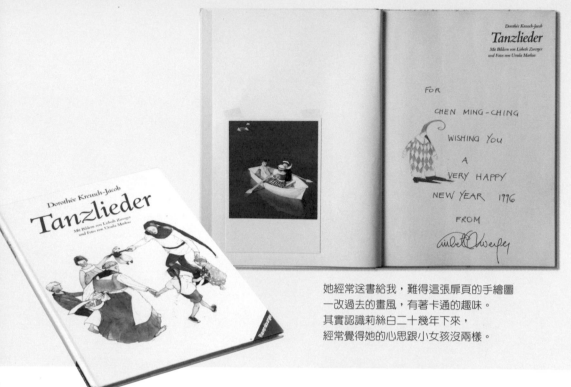

她經常送書給我，難得這張扉頁的手繪圖
一改過去的畫風，有著卡通的趣味。
其實認識莉絲白二十幾年下來，
經常覺得她的心思跟小女孩沒兩樣。

那麼暗、那麼囉唆，她古典得很簡潔。✉

則是現代的設計效果，所以風格上沒有像古典

現的能力，只不過她的故事是古典的戲，舞台

場紙上電影或戲劇表演，畫家本身要有安排表

音樂、戲劇、文學知識的涉獵。圖畫書就是一

用心經營出的畫面，需具備藝術素養，以及對

賞她的畫，就像坐在舞台前或電影院裡去觀賞

整體非常優雅又很有自我，這點非常珍貴。欣

動，繪畫裡面的遠近感以及視覺移動的畫法，

從這幾張書卡可以明顯的看到，
她的人物服裝非常具舞台設計效果，
古典的造型中，有著既誇張又簡潔的線條。

Hiroshi Manabe

····腦袋裡有十支天線···· ○ ··· ○ ··· ○ ··· ○ ··· ○ ···· ····

眞鍋 博

畫家簡介 一九三二年生於日本愛媛縣，東京多摩美術大學油畫科畢業。六〇年作品《地下水壩》獲第一屆講談社插畫獎首獎，曾受邀擔任七〇年大阪萬國博覽會、七五年沖繩海洋博覽會及八五年筑波博覽會的插畫及企劃工作。主要著作有《超發明》、《腳踏車的讚歌》等，也出版作品集《真鍋博線畫集》、《一九七五真鍋博畫冊》。

圖： 當年我拜訪他家的工作室，桌上、桌下、書架……到處都擺了各式各樣的書，非常壯觀！1971年時他已經這麼多產，實在是日本難得一見的插畫奇才，卻也因為過勞而早逝，令人痛惜。

真鍋博的作品完全是「線畫」，
他的線條最具有挑戰性、
也最細緻。這類線條畫
並不會留下原稿，
要欣賞他這類作品只能
從印刷品與畫冊得見。

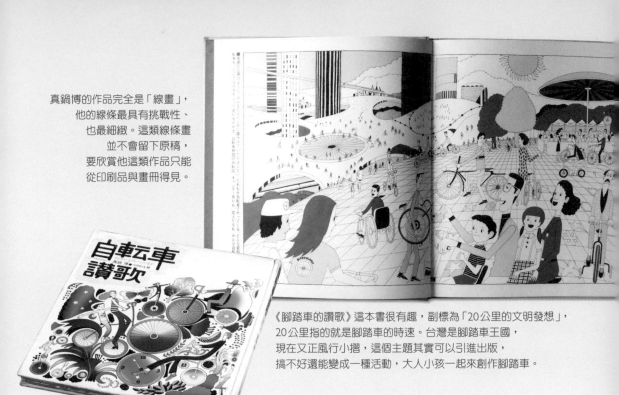

《腳踏車的讚歌》這本書很有趣，副標為「20公里的文明發想」，
20公里指的就是腳踏車的時速。台灣是腳踏車王國，
現在又正風行小摺，這個主題其實可以引進出版，
搞不好還能變成一種活動，大人小孩一起來創作腳踏車。

有一個人，他的腦袋裝有「十支天線」，他的想法非常「科幻」，他的創作「乾淨」到讓同學嫉妒⋯⋯這是什麼樣的個性？

真鍋博與我同年，早在我還在當老師時就開始注意他了。那時我努力從日本雜誌尋找他的創作，其中有本《讀者文摘》的介紹，我才知道他的畫風不但科幻，本身還有創造發明的頭腦。真鍋博的時代背景，正好面臨日本戰敗的時期。他對未來社會有深切的期望，希望日本能從封閉的軍國主義走出來，積極建設。他發展出一種新的插畫，強調所謂「科學的未來性」。他的畫裡從不會出現單一建築，而是規劃了整座都市的全貌，涵蓋橋樑、陸海空交通，以及各式各樣的幻想建築。

他的作品完全是「線畫」，而且線條細緻，很有挑戰性，創作主題也相當廣泛，讓我格外想瞭解這個插畫家各種不同的風貌。由於對他的欣賞，我開始翻譯他的作品，並與他通信。

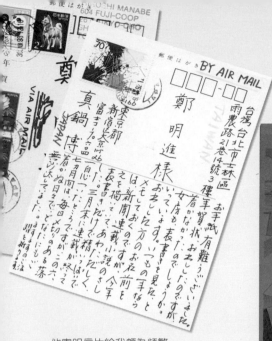

真鍋博知道我的收藏後嚇一大跳，
非得想辦法送一本我手上沒有的書，
就把這本獨家製作的黑皮金色限定版作品送給我。
日本年代這麼久遠的印刷術已經可以做到這麼細緻了。

他寄明信片給我頗為頻繁，
經常告訴我他的工作計畫，
希望跟我保持來往。否則以他的個性，
從不會積極宣傳自己。

當時我正著手編輯一本介紹國外兒童插畫家的書，想盡辦法想將他的作品收入，可是他的作品定位與別人都很不同，唯一勉強可以介紹的一部繪本是《吃了星星的馬》，內容畫幻想的馬飛到天空去的故事。可惜出版社認為他的作品跟兒童沒有關係，最後還是把他刪除了。

我們一直保持書信來往，有時候他會寄畫冊或他設計的雜誌封面打樣給我，這實在特別，因為很少設計者會把稿子的打樣持續寄給他人，我都已經收集滿滿一整本了。大概因為我知道我這朋友不會偷他的東西，所以寄給我收藏，讓他很放心——我可能是日本以外第一個介紹他的人。嚴格來說我的日文並不好，可是我很勇敢、很勤於寫信，一有念頭就寫，久了之後就得到許多回應。這種跨國界的友誼很奇妙，日本媒體有介紹他的文章，他也會寄給我，不然以他的個性，身為一個藝術家，對自我宣傳這種事，他向來表現得很無所謂。

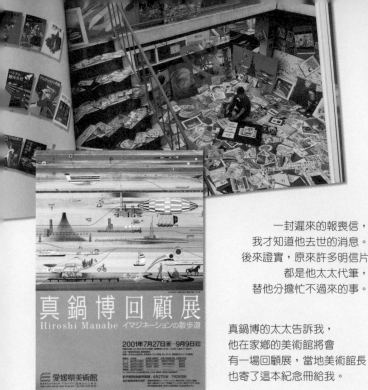

一封遲來的報喪信，
我才知道他去世的消息。
後來證實，原來許多明信片
都是他太太代筆，
替他分擔忙不過來的事。

真鍋博的太太告訴我，
他在家鄉的美術館將會
有一場回顧展，當地美術館長
也寄了這本紀念冊給我。

有年我到日本跟他碰了面。時值過年期間，我抵達時，他打電話跟我說：「不好意思，你到的時候可能還得等我一個鐘頭，有人還在等我的稿子」。過年耶！還忙成這樣，難以想像他到底接了多少工作啊？他的創作包括插畫、封面、畫冊、郵票，永遠像陀螺一樣忙不完。

碰面的第一印象是，他長相很斯文，乾乾淨淨的，也很親切，但思路非常理性，性情也很瀟灑，完全沒有大畫家的派頭。我覺得他天生就像一個幻想中的人物，突然就這麼出現在我眼前，簡直不是一般的畫家。我們長年維持密切的交往，直到我寄給他最後一張春節賀卡，沒收到他的回信，才斷了音訊。隔年，他太太寄來一張明信片，我才知道他過世了。痛惜之餘，看著這張遲來報喪的明信片，我恍然大悟，原來多年的魚雁往返，除了私人信件，很多書信的筆跡都是他太太代勞的。我猜大概很多他忙到做不來的事情，都是他太太替他分擔的，他太太是他的左右手，也等於他另外一顆

最右邊的賀卡說「1966年，我曾經畫了
《從繪畫看二十年後的日本》，75張的插畫，
在當時已經預言東京的新宿新都心。
我今年六十一歲了，當初我畫的東西
就出現在眼前，從我家就可以看得到……」

左邊的賀卡寫著：「鮪魚、烏龜、鍬形蟲、鰻魚…，
是去年所遇到的12種動物，這些都是養殖的。
為了替雜誌作封面，我從日本的北方旅行到南方，
遇到這些動物」。右邊賀卡上的漢字「知命新春」
我個人非常喜歡。真鍋博雖然是未來幻想派的畫家，
但他的明信片關於民俗的內容也很豐富。

腦，他們是這樣一對夫唱婦隨的夫妻。

真鍋博的太太在信中告訴我，他在家鄉的美術館將會有場回顧展，並寄了回顧展的畫冊給我，於是我將我在台灣發表介紹真鍋博的文章寄給這家美術館館長，沒想到那位館長居然親筆回信了，也讓我很感動。

在台灣，我一直覺得很奇怪，像這樣的畫家，怎麼很少被介紹，出版社也鮮少注意到他？仔細想想，他的東西可能在台灣也很難印刷，因為分色實在太精細了。很多人會疑惑，他的畫面線條這麼多，色塊這麼豐富，都是如何呈現的？原來，真鍋博也是個裝幀家，還對印刷非常專精。他的作品是經過標色，委任專門的分色師傅以特殊的技術完成作品，一般印刷廠的師傅根本沒輒。

我一直感慨台灣的科學教育不足，兒童教育類的繪本也太少。因為一方面選書的編輯沒有科學素養，另一方面出版社老闆本身也興趣缺缺，所以選擇的大多是些感性、溫馨的書種。

他的作品實在太多元了，各行各業都來找他。
有次書信中，他不經意提到那年他畫了80張
的雜誌封面，算算一週就要出產一張以上。
除此之外，他還創作海報、書封、
畫冊、郵票……是個忙不完的人。
（圖為他所設計的月曆與郵票）

他應邀畫了很多很多的博覽會，他這方面的作品很有名氣，
連歐美都驚訝日本會出現這樣的插畫家，
也只有他這樣具未來觀的畫家，才能將博覽會表現得淋漓盡致。

他畫偵探／幻想小說的文庫本封面。
這一本是出版社將他歷年所繪的
文庫本封面集結起來做成的小冊子，
那年我到他家，就送給我了。

不過，這種選書偏好，會教出不會反抗與沒有
判斷力的孩子。真鍋博是一個集科學、文化、
民俗各方面大成，並將這些知識與生活完美結
合的人，想做到他這樣，必須非常博學，真不
知道日夜忙碌的他，到底有幾個腦袋。日本的
《太陽雜誌》曾這樣形容——「想要成為最有創
意的人，頭上需要有十支天線」。我們也應該
要如此期許，並積極培養我們的孩子，讓腦袋
多長幾支天線才好。✉

Masayuki Yabuuchi

···不敢搭飛機的鳥人畫家·············

藪內正幸

畫家簡介 一九四○年出生於日本大阪，曾於福音館書店參與圖鑑插畫的工作，現為自由插畫家。一九七三年獲朝日廣告獎首獎。他在動物插畫領域十分活躍，作品常出現於報章雜誌和圖鑑及百科辭典，著有《奇妙的尾巴》、《猜猜看，這是誰的手和腳》、《嘴巴》、《日本野鳥全集六冊》、《動物的父母和子女》、《小溪的冒險》、《冒險者們》、《藍色海豚鳥》、《鯨魚》、《北國的動物們》、《自然中的生命》、《世界哺乳類圖說》、《鯨類‧鰭腳類》等。

圖：藪內正幸插畫展海報。

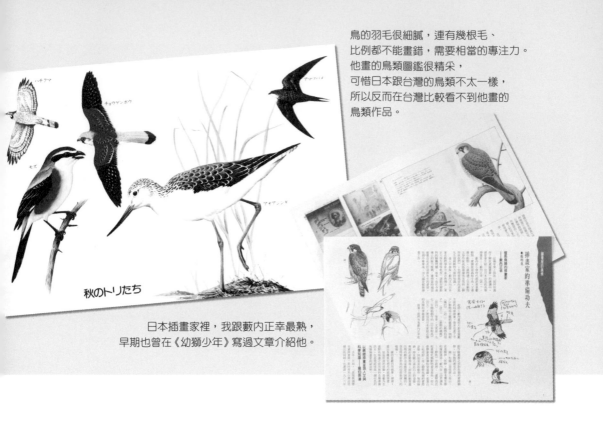

鳥的羽毛很細膩，連有幾根毛、比例都不能畫錯，需要相當的專注力。他畫的鳥類圖鑑很精采，可惜日本跟台灣的鳥類不太一樣，所以反而在台灣比較看不到他畫的鳥類作品。

秋のトリたち

日本插畫家裡，我跟藪內正幸最熟，早期也曾在《幼獅少年》寫過文章介紹他。

在決定寫這本書時，我常常偷偷地想，如果這本書裡，哪怕只有一個插畫家，或短短一句話，能對讀者產生正面積極的鼓勵，或燃燒起內心深處想創作的火花，情感上受到滋潤而柔軟幸福……那麼這本書就有了無形的回饋，所有的辛苦也就有了代價。

我曾在《幼獅少年》寫過一篇激勵台灣青少年的文章，內容描述一個日本高中生，在沒有學歷的加持與受過科班訓練下，如何靠著自己默默的專注與努力，走一條過去沒有人走過的路，最後成為日本首席的畫鳥專家。這個故事，正可用來詮釋我對本書的期待；這個真人真事的主角，就是藪內正幸。

其實藪內正幸的故事，我是從日文書上讀到的。當年的藪內正幸只是一個喜歡到山上去看鳥、畫鳥、沉默寡言、害羞內向的高三學生，他非常喜愛動物，常常到野外實地觀察，每有疑問，就寫信給東京大學的某位教授，向他請教動物的相關知識。後來在教授的推薦下，他

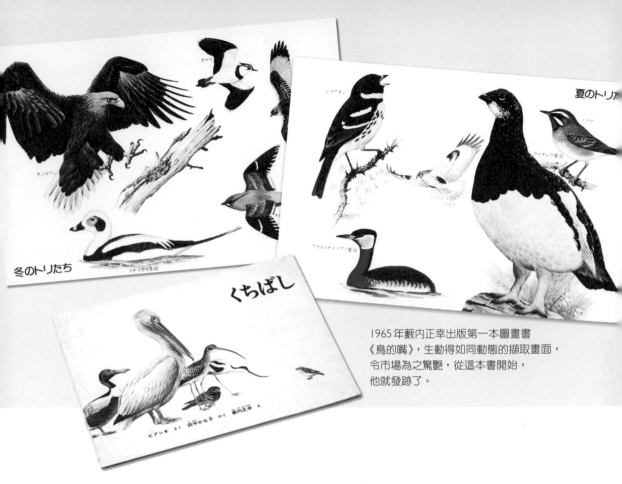

1965年藪內正幸出版第一本圖畫書
《鳥的嘴》，生動得如同動態的擷取畫面，
令市場為之驚艷，從這本書開始，
他就發跡了。

被「福音館出版社」挖掘而正式成為一位插畫家，二十五歲時終於出版了第一本圖畫書《鳥的嘴》。藪內正幸的插圖靈活得就像動態的擷取畫面，而非一般呆板的圖鑑，一出版就令人為之驚艷。

畫鳥的人，必須非常用心。鳥的羽毛很細膩，連有幾根毛、比例掌控都不能錯，所以也要有像藪內正幸這樣專注、一板一眼的個性，才有辦法執著下去。這種寫實和照像的差異何在？我認為畫本身透過眼睛觀察，肉眼是熱的；而照相是透過鏡頭呈現，鏡頭是冷的，兩者截然不同。加上手畫的細膩筆觸，可以強調特徵，而照相將複雜的背景照單全收，無法將主題凸顯，反而顯得平板。而且有些技法，例如將動物與背景留一點空，反而更貼近我們肉眼所感受的自然，還有所呈現的光線，也不是照相可以比擬的。

藪內正幸之所以成功，除了他掌握寫實與細膩之外，最主要的還是在於他的畫風靈活，不

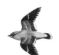

他明信片上貼的郵票也都是鳥或動物，
可以看出來他真的很喜歡動物，
而且是從小就這樣了。

這張是特別用「和紙」
所做成的明信片，
質感特殊。他巧妙地
利用紙面的花朵搭配
他畫的鳥兒，
感覺相當別緻。

像一般圖鑑般讓動物排排站。他會走進森林，親身體驗動物的世界，花時間守候，所以他筆下能呈現野外動態的樣貌，將動物的棲息地、生活環境、習性和特徵表現出來。畫鳥的人，很多時候要花半天才能捕捉到一個想要的畫面，必須具備相當程度的用心、細心和耐心，而且當場速寫的功力要夠，還得勤做筆記，這是成為一個生態插畫家必須有的態度。

在日本插畫家裡面，我與藪內正幸最熟，在台灣也是我最早介紹他的。當他知道台灣有位資深的插畫家這麼關注他，非常高興，從此我們便開始書信來往。他會寄來已經出版的書，還會親自畫非常細膩的工筆畫給我，真的很誠懇。我見過他兩次，一次是到他出版社，另一次在他家。對藪內正幸的第一印象，好似看到一個安安靜靜的孩子，雖然他都結婚生子了，但怎麼還活脫脫保持著高中生一股害羞木訥的樣子，呆呆地不發一語，看起來好像有一股不太有自己的主張。他太太還比較外向，很會做菜，甚

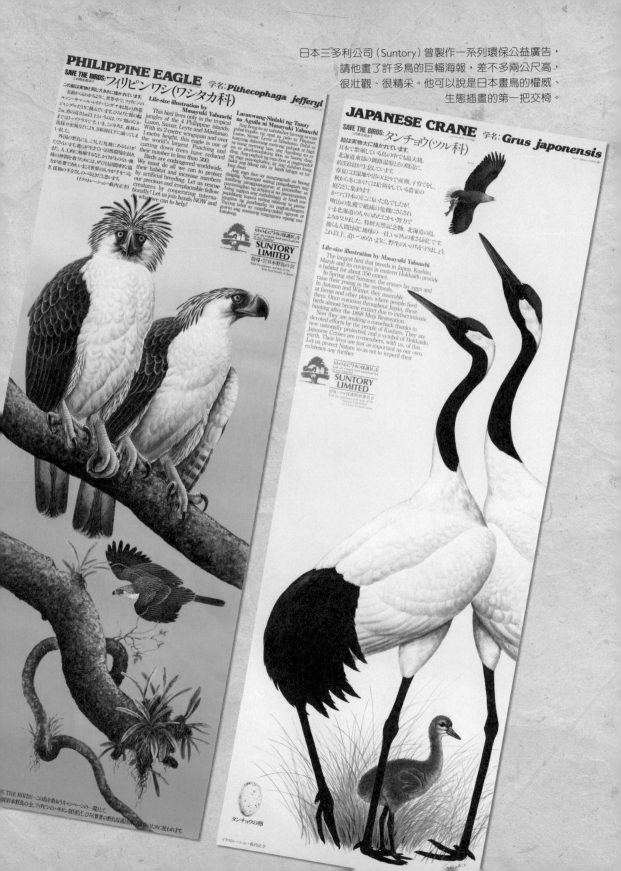

日本三多利公司（Suntory）曾製作一系列環保公益廣告，請他畫了許多鳥的巨幅海報，差不多兩公尺高，很壯觀、很精采。他可以說是日本畫鳥的權威、生態插畫的第一把交椅。

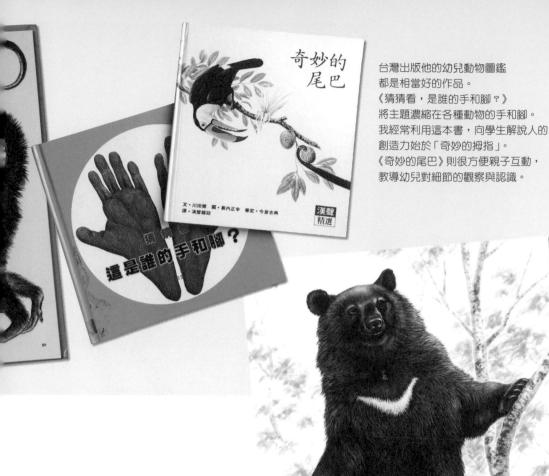

台灣出版他的幼兒動物圖鑑
都是相當好的作品。
《猜猜看，是誰的手和腳？》
將主題濃縮在各種動物的手和腳。
我經常利用這本書，向學生解說人的
創造力始於「奇妙的拇指」。
《奇妙的尾巴》則很方便親子互動，
教導幼兒對細節的觀察與認識。

奇妙的
尾巴

文‧川田健　圖‧藪內正幸　審定‧今泉吉典
譯‧漢聲雜誌

漢聲
精選

這是誰的手和腳？

ツキノワグマ

至在日本出了泰國菜的食譜書，是個很活躍的人。這對夫婦的個性天差地別，是很有趣的互補，也幸好有他太太這位賢內助，讓他得以心無旁騖地專注在他的自然世界，當他心所嚮往的鳥人。

有一次他告訴我，他很想來台灣，希望有機會可以跟家人一起來玩。那一年他太太跟孩子

果真就飛來台灣了，卻不見他的人影。我冒昧問他太太：「明明是他自己寫信告訴我他想來台灣的，怎麼全家都來了，反而他自己卻放我們鴿子呢？」結果他太太說了讓我們噴飯的答案：「他不敢坐飛機啦！」哇哈！一個日本第一把交椅的畫鳥專家，竟不敢搭飛機？一個跟鳥朝夕相處的鳥人，結果最怕飛。真的太奇怪啦！所以到目前為止，他從不曾踏出日本國門。

這樁趣事雖然有些八卦，但如果要我正經地用一句話來形容，我會說他是個「自然家」。

藪內正幸在戶外時，肯定比身處人群中自在的多。我很意外他的畫室，只擺著很簡單的一張桌子、幾支筆，並沒什麼特別的工具跟材料，讓人很難想像他是怎麼畫出這麼複雜的作品？僅僅靠那幾支筆，以及一份他在戶外觀察的眼睛，自然界的鳥兒就栩栩如生地躍然紙上。由此可見，畫家並不一定要很多的工具跟材料，跟廚師做菜一樣，有的人需要量匙、量杯、鍋

藪内正幸畫了不少〇～三歲的
幼兒圖鑑，如《動物的媽媽》
介紹各種動物怎麼照顧孩子的
情狀，除了寫實，
他還畫出了自然野生的情感，
表情相當生動，
畫中動物的眼神，
都好像正在看你似的。

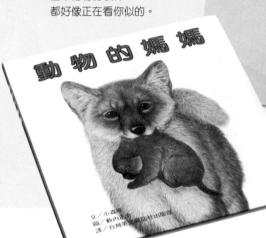

動 物 的 媽 媽

文／小森厚
圖／藪內正幸
譯／台灣英文雜誌社出版部

他經常寄信給我，其中一封說，台灣出版
《動物的媽媽》，必須感謝鄭老師的幫忙，
信末還畫了貓頭鷹，希望我多多鼓勵他。

碗瓢盆的一堆，有的人卻一把鍋杓就能發揮得
淋漓盡致。

一個年輕畫家，長年觀察身邊周圍的鳥類，
把牠的原貌用心畫出來，這份人類與動物之間
默默交流的情感與態度，在台灣太缺乏了！台
灣畫家常常不愛觀察，也不跟外界交流、不接
觸新的事物，只靠憑空想像創作。像藪內正幸
這樣的畫家雖然觀腆內向，但從高中就不斷努
力學習，他並非藝術學校畢業，也沒生物知識
的基礎，單純因為一份對藝術的愛好而虛心求
教，才有今天的成就，可以說天生就是一個真
正的插畫家。我希望他的創作能對追求夢想的
年輕人多少有些啟發，更期待台灣的插畫家也
能更用心地觀察周遭事物，套句藪內正幸寫給
我的話：「希望您能繼續多多鼓勵我，畫畫的
人不應該都躲在家裡或坐在桌子前面埋頭作
畫，而應該多到野外觀察學習。我長期一直保
持這樣的信念在努力。」以此與各位共勉。✉

Arai Ryoji

···· 超現實素描 ····●····●···●···●···●···●···● ····

荒井良二

畫家簡介 一九五六年出生於日本山形縣，日本大學藝術學院藝術系畢業。八六年入選玄光社主辦的「CHOICE」第四屆插畫展。九〇年發表個人第一部作品《MELODY》，也開啓其繪本創作生涯。九七年以《うそつきのつき》獲第四十六屆「小學館出版文化賞」，九九年以《猜謎旅行》入選波隆那插畫展，同年《森林的繪本》獲「講談社出版文化賞」繪本賞，並於二〇〇五年獲得瑞典政府頒發的林格倫獎。

圖：他來台灣的座談會，在大紅布條前，一堆人正好都穿大紅色，我、荒井良二（左）、長野英子（右），三個都是喜歡紅色的插畫家。

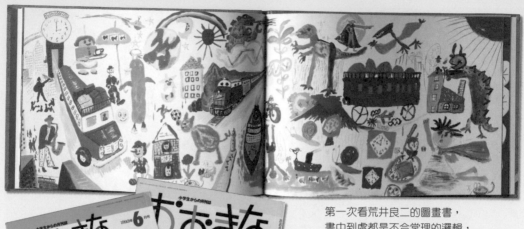

第一次看荒井良二的圖畫書，
書中到處都是不合常理的邏輯，
每一頁都不按牌理出牌，畫面相當跳躍，
讓人一時間很難接受。

他的作品裡只要有人物出現，
就必定穿墨西哥服。
日本有一本小學生刊物叫《大口袋》，
這系列封面把他愛旅遊、愛吉他、
愛玩耍的特色完全呈現出來。

在我還不認識荒井良二這號人物前，第一次看到他的圖畫書，我會覺得他真是個異類。他的書一翻開來就給人莫名其妙的感覺：怎麼這裡會出現一個池塘？那地方跑出一間房子？不該有路的地方也出現了彎曲的小徑，整本書到處是不合常理的畫面，所以看他的東西，一時間會覺得難以接受。不過耐人尋味的是，他的書看久了，你會慢慢感受到他有自己的思路，也就是在不按牌理出牌、跳躍的畫面背後，都有像夢一樣的轉換痕跡，因此他的作品很能激發想像力，不是單純地自然而然。

有時候，他的插畫中會出現很多超現實景象，像時鐘、茶杯、吉他的混搭，或是餅乾圍成圈圈跳舞等意想不到的畫面和隨心所欲的場景。但他對人物的掌控卻很精準，例如速寫人物時，人物的特徵、神韻，一下子就抓出來了。畫面看起來純樸，其實他的繪畫能力相當強，有藝術基礎的硬底子功夫，不是隨隨便便畫出來的，他只是不拘束於學院派的方法來畫

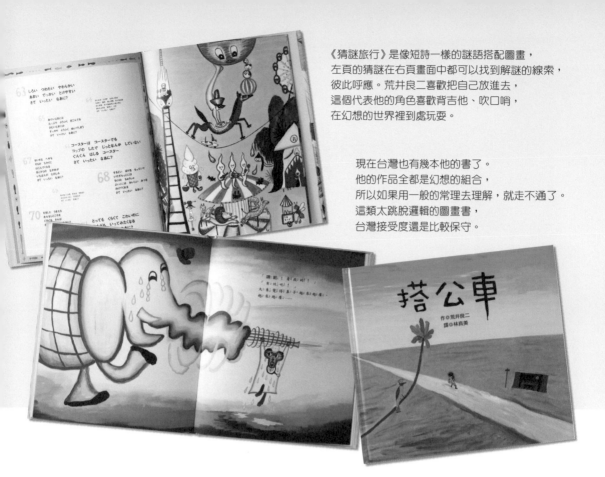

《猜謎旅行》是像短詩一樣的謎語搭配圖畫，
左頁的猜謎在右頁畫面中都可以找到解謎的線索，
彼此呼應。荒井良二喜歡把自己放進去，
這個代表他的角色喜歡背吉他、吹口哨，
在幻想的世界裡到處玩耍。

現在台灣也有幾本他的書了。
他的作品全都是幻想的組合，
所以如果用一般的常理去理解，就走不通了。
這類太跳脫邏輯的圖畫書，
台灣接受度還是比較保守。

罷了。
他還很喜歡戴墨西哥帽、彈吉他的人物造型。我們可以說他愛作異國夢，但是跟帕萊切克的作品夢比起來，他的夢比較像不安於室的詩人到處蹓躂，心也是到處晃蕩玩樂，非常瀟灑。他本身確實也很喜歡出國，常與幾個插畫家死黨相約旅行，所以他除了插畫，也會畫散文一樣的遊記。另外，他的畫常常出現音樂，呈現一種像吉普賽人唱唱跳跳的感覺，這就是我對他作品的了解。

與他有碰面的機會，是源於台灣有家「媽咪書店」。他們專門從日本直接進口圖畫書，其中也引進了荒井良二的作品，所以書店透過出版社邀請荒井良二跟長野英子兩位畫家一起來台灣，舉辦與讀者交流的座談會。由於過去我曾幫這家書店規劃兒童繪本的插畫講座，所以這次我也應邀與會，就這樣認識了荒井先生。第一次碰面，我就覺得這個年輕人很熱忱。他會把自己的想法、對畫畫的態度、畫風的特

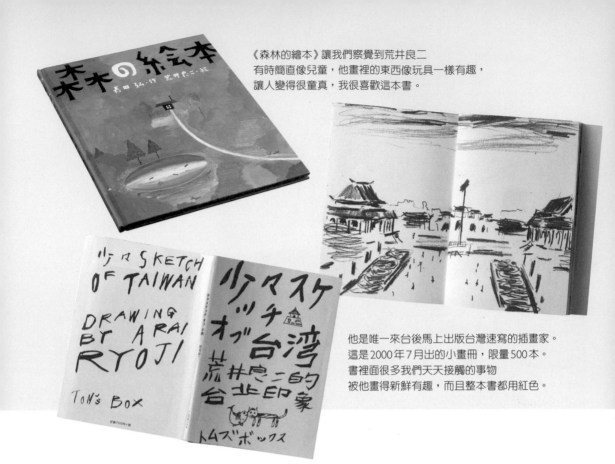

《森林的繪本》讓我們察覺到荒井良二
有時簡直像兒童，他畫裡的東西像玩具一樣有趣，
讓人變得很童真，我很喜歡這本書。

他是唯一來台後馬上出版台灣速寫的插畫家。
這是2000年7月出的小畫冊，限量500本。
書裡面很多我們天天接觸的事物
被他畫得新鮮有趣，而且整本書都用紅色。

性種種，大方地在台灣年輕插畫家面前娓娓道
來，非常樂於跟大家交流，十分親切。聽說他
在日本也這樣，而且他在日本年輕一代插畫家
中算很有代表性的一位，很多插畫講座和研習
營爭相聘請他當指導老師，所以他的作品不但
在日本知名度高，也培養起一群專屬他的堅強
粉絲。

那次他們來台灣拜訪，領略到我們台灣人的
好客與熱情，除了跟台灣的讀者交談，也跟台
灣畫家交換作品。最後幾天大家還一起喝啤酒
聊天，並一起到野柳去玩、逛西門町，了解認
識台灣文化。雖然來台灣時間不長，但他是唯
一回日本後馬上就出版台灣速寫的插畫家。他
寄給我一本二〇〇〇年出版，全球限量五百本
的袖珍畫冊，從畫中可以看到他的觀察好細
膩，許多我們天天接觸的事物，在他眼中都變
得很有特色。而且，台灣的紅色對他非常具吸
引力，所以整本書筆觸都用紅色，他在後記裡
還還提到我，說這位先生也很愛紅色，沒想到連

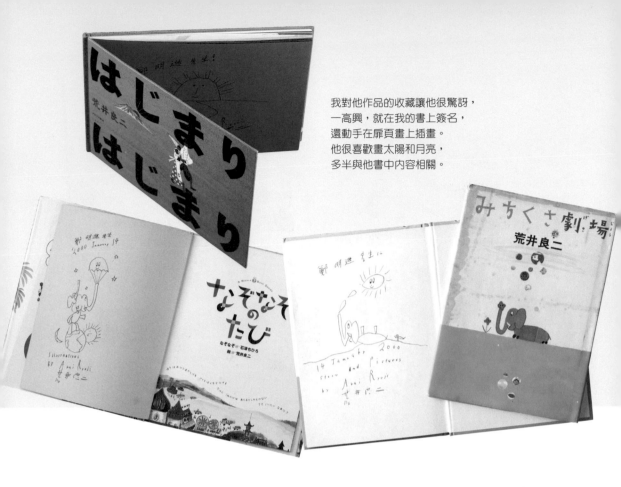

我對他作品的收藏讓他很驚訝，
一高興，就在我的書上簽名，
還動手在扉頁畫上插畫。
他很喜歡畫太陽和月亮，
多半與他書中內容相關。

這他也觀察到了，讓我很意外。

他對任何事情都好奇，到哪裡去第一個動作都是先畫，當場把他眼前所見速描下來，就像在用畫筆寫日記。例如招待他去美觀園吃飯，他也是埋頭猛畫，連價目表上什麼東西多少錢他都畫出來了，吃什麼反而不重要。我曾經以為他的作品都是想像、超現實的，認識他之後才知道這位畫家速寫能力這麼好，因為他習慣當場將周遭事物記錄下來，日積月累，這種功力就成為他創作的底子。荒井良二出版台灣速寫，反映出年輕插畫家的衝勁和熱情，對我們來說也是一個很好的紀念與鼓勵。

荒井良二不太寫信的，但當他發現我收集許多他的書，一高興便在我每本書上簽名，還即興創作可愛的插畫，風格天真而率性。看他的作品，好像他把自己過得像個流浪人似的，可是他的態度是認真而嚴謹的，並非像他畫作表現出的散漫模樣。二〇〇五年，他獲得瑞典第三屆「林格倫兒童與青少年文學獎」的插畫大

他像不安於室、到處蹓躂的詩人，
非常瀟灑。他確實也很喜歡旅行，
除了插畫，他有時也創作散文般的遊記。

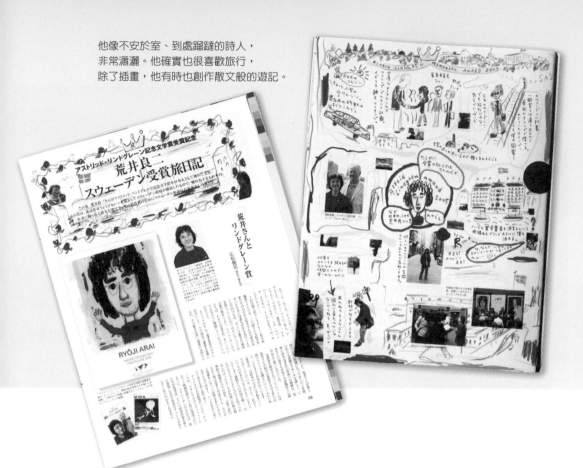

獎，林格倫是世界極富盛名的文學獎，獎金折
合台幣高達兩千兩百萬。像他風格這麼強烈的
畫家，遠在日本還會獲得歐美世界大獎，其實
我一點也不意外。

想欣賞他作品的妙處，不要以為你可以從他
的畫裡看到平常熟悉的寫實風景，因為他的東
西全是幻想的組合，常常出現超現實空間。另
外，他的畫裡常刻意省略很多細節，然後將自
己喜歡的事物安排進去，好比一個森林全部是
綠色，只出現一隻鳥，或一隻兔子，全部就這
樣而已，如果用一般的邏輯去理解，就一頭霧
水了。當然，這類太跳脫邏輯的圖畫書，台灣
的接受度還是趨於保守，不太敢引進。我衷心
希望有朝一日可以在台灣看見更多他的作品，
開拓我們的想像力。✉

廣告回信
台灣北區郵政管理局登記證
台北廣字第000791號
免貼郵票

積木文化

104 台北市民生東路二段141號2樓

英屬蓋曼群島商家庭傳媒股份有限公司　城邦分公司

請沿虛線對摺裝訂，謝謝！

部落格	**CubeBlog**
	cubepress.com.tw
臉　書	**CubeZests**
	facebook.com/CubeZests
電子書	**CubeBooks**
	cubepress.com.tw/books

積木生活實驗室

部落格、facebook、手機app
隨時隨地，無時無刻。

積木文化　讀者回函卡

積木以創建生活美學、為生活注入鮮活能量為主要出版精神，出版內容及形式著重文化和視覺交融的豐富性，為了提升出版品質，更了解您的需要，請您填寫本卡寄回（免付郵資），或上網 www.cubepress.com.tw/list 填寫問卷，我們將不定期寄上最新的出版與活動資訊，並於每季抽出二名完整填寫回函的幸運讀者，致贈積木好書一冊。

1.購買書名：＿＿＿＿＿＿＿＿＿＿＿＿＿＿＿＿＿＿＿＿＿＿＿＿＿＿＿＿＿

2.購買地點：

　　□書店，店名：＿＿＿＿＿＿，地點：＿＿＿＿＿＿縣市　□書展　□郵購

　　□網路書店，店名：＿＿＿＿＿＿　□其他＿＿＿＿＿＿＿＿＿＿＿＿＿＿＿

3.您從何處得知本書出版？

　　□書店 □報紙雜誌 □DM書訊 □廣播電視 □朋友 □網路書訊 □其他＿＿＿＿＿＿

4.您對本書的評價（請填代號 1 非常滿意　2 滿意　3 尚可　4 再改進）

　　書名＿＿＿＿　內容＿＿＿＿　封面設計＿＿＿＿　版面編排＿＿＿＿　實用性＿＿＿＿

5.您購買本書的主要原因(可複選)：□主題 □設計 □內容 □有實際需求 □收藏

　　□其他＿＿＿＿＿＿＿＿＿＿＿＿＿＿＿＿＿＿＿＿＿＿＿＿＿＿＿＿＿＿＿

6.您購書時的主要考量因素：（請依偏好程度填入代號1～7）

　　作者＿＿＿＿　主題＿＿＿＿　口碑＿＿＿＿　出版社＿＿＿＿　價格＿＿＿＿　實用＿＿＿＿　其他＿＿＿＿

7.您習慣以何種方式購書？

　　□書店　□劃撥　□書展　□網路書店　□量販店　□其他＿＿＿＿＿＿＿＿＿＿

8.您偏好的叢書主題：

　　□品飲（酒、茶、咖啡） □料理食譜 □藝術設計 □時尚流行 □健康養生

　　□繪畫學習 □手工藝創作 □蒐藏鑑賞 □ 建築 □科普語文 □其他＿＿＿＿＿＿＿＿

9.您對我們的建議：

＿＿＿＿＿＿＿＿＿＿＿＿＿＿＿＿＿＿＿＿＿＿＿＿＿＿＿＿＿＿＿＿＿＿＿＿＿

10.讀者資料

· 姓名：　　　　　　　　　　　　　　·性別：□男　□女

· 電子信箱：＿＿＿＿＿＿＿＿＿＿＿＿＿＿＿＿＿＿＿＿＿＿＿＿＿＿＿＿＿＿

· 居住地：□北部 □中部 □南部 □東部 □離島 □國外地區

· 年齡：□15歲以下 □15-20歲 □20-30歲 □30-40歲 □40-50歲 □50歲以上

· 教育程度：□碩士及以上　□大專　□高中　□國中及以下

· 職業：□學生　□軍警　□公教　□資訊業　□金融業　□大眾傳播　□服務業

　　　　□自由業　□銷售業　□製造業　□家管　□其他＿＿＿＿＿＿＿＿＿＿＿＿

· 月收入：□20,000以下 □20,000-40,000 □40,000-60,000 □60,000-80,000 □80,000以上

· 是否願意持續收到積木的新書與活動訊息：　　□是　□否

Junko Fukuda

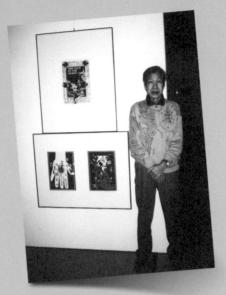

···用心經營小小藝術···· ○ · · · · ·· · · · · ·· · · · ·· · · · · · · · ·· ·· 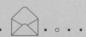 · · · ·

福田純子

畫家簡介 一九六一年出生於日本岐阜縣，就讀於武藏野美
術大學設計科，畢業後專務印刷設計工作。二〇〇〇年獲武井
武雄紀念日本童畫大賞獎勵賞，並於同年及〇一、〇二年入選
波隆那國際繪本原畫展。〇四年獲約瑟夫‧威爾康大分國際原
畫展佳作獎。

圖：2001 年波隆那的亞洲巡迴展時，我一時玩心大起，站在她的作品
前拍照留念，並把照片寄給她，就這樣結下了朋友的緣分。

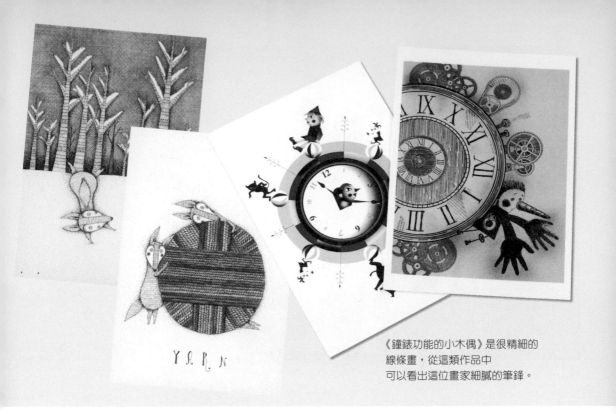

YARN

《鐘錶功能的小木偶》是很精細的
線條畫，從這類作品中
可以看出這位畫家細膩的筆鋒。

我常常覺得，人的緣分，許多時候都發生在一念之間。像我跟福田純子的投緣，是由一張我與她作品的合照所種下的種子，就這樣單純的一股衝動，促使我們成為跨越國界的忘年之交。

事情發生在二○○一年波隆那亞洲巡迴展來台展覽的時候。當時福田純子的作品入選二○○○年「義大利波隆那國際兒童圖畫書展」，隔年她的作品就跟著巡迴展漂洋過海來到台灣。那次我碰巧去看展，瀏覽到她的作品前時，越看她的東西越覺得喜歡，一時玩心大起，就站在她的作品前面拍了一張照片。照片洗出來後，我想不如把握機會，把我對她作品的那種喜悅直接寄與她分享。信中我還跟她自我介紹說：我是住在台灣一名退休的美術老師，與她一樣也是位插畫家，拍照留念是因為欣賞她的作品，並希望以後能有更多機會認識她。還好這樣一封有點冒昧的信，並沒有造成福田純子的困惑，她反倒很大方地跟我交流起來，我們很快就成為朋友了。然而台灣從二

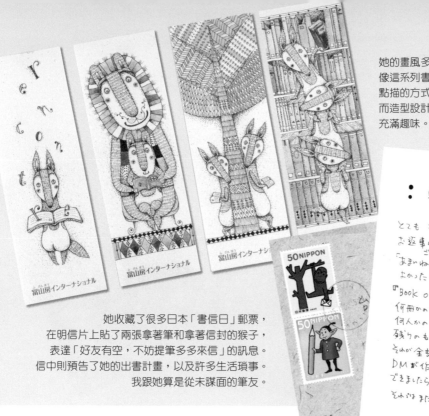

她的畫風多元，造型能力也高。
像這系列書籤作品，
點描的方式很有版畫的味道，
而造型設計則很像編織布偶，
充滿趣味。

Post Card

鄭明進 様

とても とても いそがしくしてをり、
お返事が すっかり おそくなってしまいました。
ごめんなさい。
"まあまあね、しょっぱいよ" 楽しんでいただけて。
よかったです。うれしいです！
『BOOK OF SENSE SERIES』は
何冊かの シリーズになる予定で、私の他にも
何人かの 作家さんが 絵を描いています。
残りのものは、これから 出版される予定で、
それが全部 そろったら、たぶん 目録か
DMが作られると思います。室内が
できましたら、また お送りいたしますね。
それでは また！ とり急ぎ お返事まで。

Junko Fukuda ● YARN

Junko Fukuda
2007. 2. 15

她收藏了很多日本「書信日」郵票，
在明信片上貼了兩張拿著筆和拿著信封的猴子，
表達「好友有空，不妨提筆多多來信」的訊息。
信中則預告了她的出書計畫，以及許多生活瑣事。
我跟她算是從未謀面的筆友。

〇〇二年起取消了長年以來定期舉辦波隆那巡
迴畫展的傳統，福田純子知道這個消息後也覺
得非常可惜，為了彌補我的遺憾，她主動寄了
當年的畫冊給我，其中也有她入選的作品，真
的讓人感覺很貼心。

如果要我形容福田純子的性情，我會說她有
著女性畫家特有的溫婉細心。從她寄來的東西
中，可以見到許多小地方都發揮了細膩的巧
思。雖然她從不刻意說明用意，但你只要有心
揣摩，就會發現她的許多小小動作都在跟你說
話呢。我覺得日本人很懂得享受一些小小的、
精緻的樂趣，他們對生活許多細節都很有情
感，藝術氣氛也比較濃厚，台灣這方面就比較
缺乏滋潤。

例如，她收藏了很多日本「書信日」的郵票
（書信日是日本郵政單位鼓勵民眾通信的特別
推廣日），她在明信片上面特意貼了兩張不同
的郵票，一張上面是一隻拿著筆的小猴子，另
一張則是拿信封的猴子，而我正好生肖屬猴，

2000年獲選波隆那國際兒童圖畫書展的作品
《鵝媽媽的故事》，是她自費請講談社出版。
布面精裝、燙金，加上書盒的限量版，
是我很愛的珍藏。

只要留心體會，就能讀懂她似乎透過郵票，想表達那份「好友有空，不妨提筆多多來信」的訊息。不僅如此，幾乎每次她寄來的信件，都會特意挑選郵票，尤其是與日本特有文化相關的郵票，像懷舊電影的郵票、日本奧運會的紀念郵票，或是一些民俗節慶的郵票……。郵票彷彿已經與她所寄來的作品合而為一，令人愛不釋手。結果，卻也因為她這份細膩的心思，讓我在回信時，產生一點小小的苦惱，害我也去斟酌自己應該像她一樣，挑選一些代表台灣特殊意義的郵票寄給她才好，於是慢慢就像被傳染了一般，為澆灌這份友誼，一點一點地費起小小的心思來。

福田純子同時也是位早慧的畫家，她似乎從小就立定志向往藝術發展。二○○○年她獲選波隆那展的作品《鵝媽媽的故事》，便是自己掏腰包請講談社代理出版。由於自費出版，所以所有裝幀都可以按照作者的意思進行，結果整本書布面精裝、燙金，加上書盒限量發行。

《紙道樂》是拼圖加上袖珍繪本的組合，
構圖細緻，很適合作為親子遊戲禮物書。

這本精緻又昂貴的書，本身就是一件藝術品。

畢業於武藏野大學的福田純子，不同於其他同學多走純藝術路線，而立志於印刷設計。像《紙道樂》這樣的作品，拼圖加上小小書，再以瓦楞紙盒包裝，一整個就是精美的禮物書，可以看出她在印刷、裝幀方面的興趣與功力，是件非常值得把玩再三的作品。

我們經常交換作品與明信片，對彼此的作品發表評論。她在二〇〇五年寄給我的明信片取材於《獅子的故事》，看得出她開始嘗試各種材料的特性，利用剪紙、壓克力顏料、蠟筆和滾筒創作，果然隔年她就出版了《味道──鹹的甜的》這本實驗後成功的新作。這本書真的很棒，她還預告說，該系列的書未來還會集合其他幾位插畫家陸續出版，完成後她會寄目錄給我，我很期待整個系列完成的成果。明信片上還說了日本的夏天有三十五度的高溫，讓她熱到很受不了……，總之就是少不了這些生活細瑣、閒話家常。

《味道——鹹的甜的》是剪貼加上滾筒創作，
很有立體感，也表現出紙張的材質與繪畫的筆觸，
非但毫無剪貼的冷硬，反而充滿幽默感，
很有媽媽溫暖的味道。

©Junko Fukuda

畢業於武藏野大學的福田純子，
藝術內涵與底子都很好，這張明信片是她
2004年創作的《獅子的故事》，
那時她喜歡實驗各種材料的特性。

我想，我跟福田純子雖是從未謀面的「筆友」，但人與人之間的交往，反倒因為書信裡交流了這些生活中的芝麻小事，更顯得超乎距離與不落俗套的親近呢！因此讓我相當珍惜這份情誼。✉

Koji Ishikawa

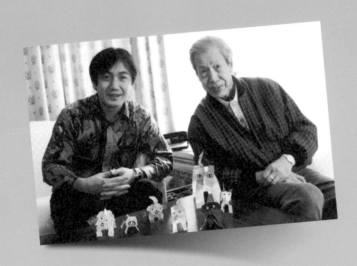

····帶著紙狗環遊世界··· ○ ● ○ ● ○ ● ○ 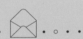 ····

石川浩二

畫家簡介 一九六三年生於日本，武藏野美術大學視覺傳達設計科畢業。曾獲第九屆講談社童書首獎，二○○四年波隆那國際繪本原畫展入選。目前在國內已出版《你可以養100隻狗》這部作品。

圖：素昧平生的兩個人因為一件作品與一封信，跨越國際，在台北「撞在一起」。石川浩二在鏡頭前展示了他即將帶到台灣名勝「遊歷」一番的紙狗。

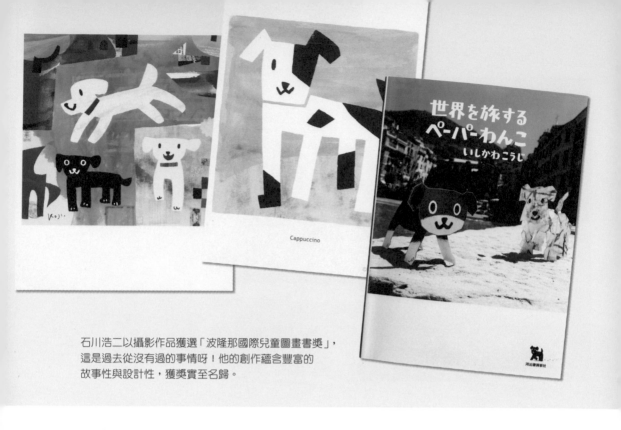

石川浩二以攝影作品獲選「波隆那國際兒童圖畫書獎」，
這是過去從沒有過的事情呀！他的創作蘊含豐富的
故事性與設計性，獲獎實至名歸。

會認識石川浩二，其實是我有回在閱讀《義
大利波隆那國際兒童圖畫書展插畫作品集》
時，一個不經意的發現。說起來，以我從事插
畫那麼多年，又超喜歡交朋友的個性，已經認
識不少入選波隆那書展的各國插畫家，什麼各
式各樣風格迴異的作品，都算是涉獵、見識不
少的了。然而那次在瀏覽二○○四年的入選作
品時，卻第一次意外地發現，有人竟然以紙做
的狗為攝影對象，用照片來獲選波隆那的國際
兒童圖畫書獎？這可是過去從沒有過的事情
呀！我這一看覺得很有意思，馬上翻到書後的
簡介資料，去瞧瞧他到底是哪一號人物，這才
第一次認識這個名字。他，就是石川浩二。

這個發現除了讓我覺得很有趣，同時也讓我
體會到兩件事。一個就是，石川浩二的作品雖
然嚴格說起來是攝影，但以圖畫書的角度來
講，他的創作蘊含著很豐富的故事性與設計
性，獲選波隆那我覺得是實至名歸。第二點，
波隆那的圖畫書展原來是個包容性很寬的獎

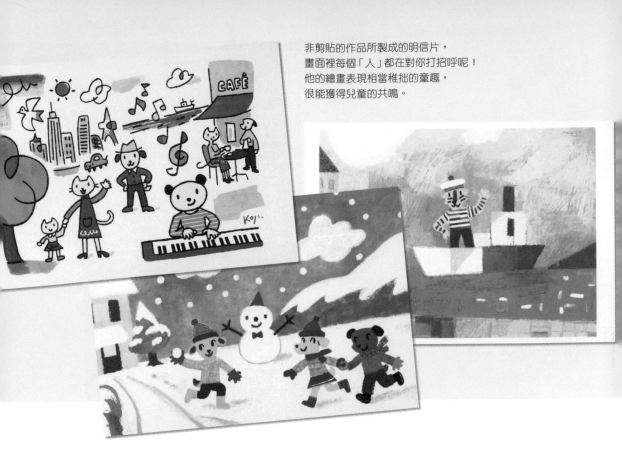

非剪貼的作品所製成的明信片，
畫面裡每個「人」都在對你打招呼呢！
他的繪畫表現相當稚拙的童趣，
很能獲得兒童的共鳴。

項，因此可以鼓勵插畫家做各種嘗試，當然收到精采作品的可能性也越高。另外，波隆那圖畫書展也肯給新人機會，即使是在校學生都可以報名選拔，他們不會限制太多。

其實像我這種個性，從小就很……怎麼說呢？台語叫做「背骨」。我很容易因為對一件事感到好奇，就不顧一切、無論如何也要接觸看看。所以往往十件因為一時興起就去做的事情，總會有那麼一兩件真的被我做到了。也就是說，我從書上認識石川浩二，對他作品很感興趣，之後我就開始尋找他的資料，在我書房裡成堆的日文書報及坊間相關雜誌中挖寶，但是卻始終遍尋不到這個人的任何作品。還好像我這種「背骨」的個性不輕易死心，經過一年，我乾脆直接寫信給他，說我從波隆那作品集看到他的攝影，很想認識他云云。這封信一寄過去，唉呀，不得了！我馬上接到他的回音。而且他說：

「鄭先生，怎麼那麼巧？我這兩天正要到台灣

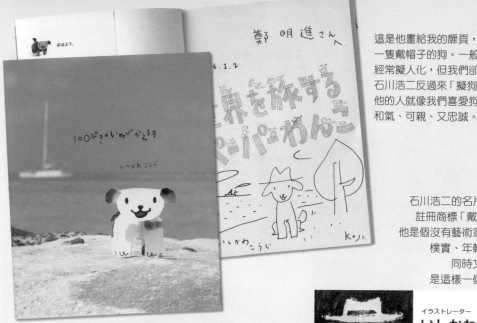

這是他畫給我的扉頁，
一隻戴帽子的狗。一般兒童插畫中
經常擬人化，但我們卻可以說
石川浩二反過來「擬狗化」，
他的人就像我們喜愛狗的特質一樣，
和氣、可親、又忠誠。

石川浩二的名片上印著他的
註冊商標「戴帽子的狗」。
他是個沒有藝術家派頭的人，
樸實、年輕、有活力，
同時文雅又親切，
是這樣一個和氣的人。

イラストレーター
いしかわ こうじ
石川 浩二

e-mail koji@kojiishikawa.com
http://www.kojiishikawa.com
〒150-0001
東京都渋谷区神宮前3-1-12
神宮前プリンスハイツ102号
Tel 03-3401-3559
Fax 03-3401-4491
携帯 090-4955-3001
KOJI.

2006年台灣出版了他的作品，很榮幸由我翻譯。
石川浩二透過《你可以養100隻狗》告訴讀者：
「你也可以像這樣，在公寓裡養100隻狗。」

去！」原來他要把「紙狗」帶去台北一〇一大樓和台南安平古堡拍照。

人的緣分就是這麼妙。原本素昧平生的兩個人，因為一件在義大利嶄露頭角的作品所吸引，一年多時間遍尋不著、毫無頭緒，卻因為一封信，迅速起了變化，短短兩天內即將要撞在一起。近距離接觸石川浩二，我覺得他是個沒有藝術家派頭的人。樸實、年輕、有活力，同時文雅又親切。言談間我也慢慢了解他一些事情，包括他的創作以及他的夢想。

石川浩二從小就喜歡勞作剪貼。由於東京地狹人稠，許多日本人因為居住空間有限而無法養狗，而他本身又非常喜歡狗，所以為了滿足自己以及大多數日本人的「非分之想」，他開始畫紙狗、「豢養」紙狗，成為一個立體創作者，並且為了他的紙狗勤學攝影、帶著紙狗到世界各地去遊歷趴趴走。最後還出書，附帶紙狗勞作，讓讀者可以剪下來玩。

在石川浩二的作品中，你可以輕易發現他畫

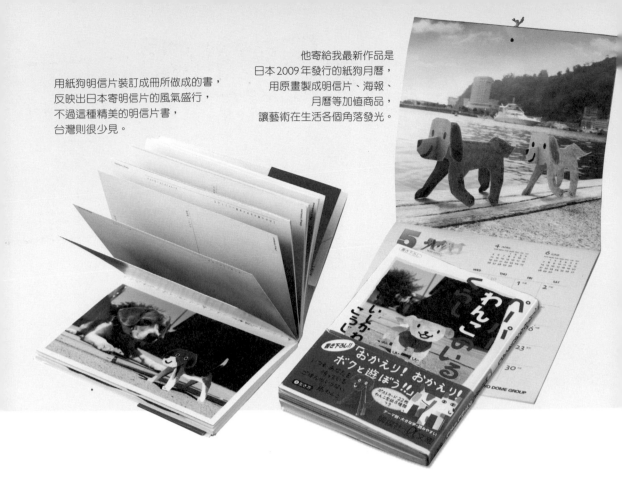

用紙狗明信片裝訂成冊所做成的書，
反映出日本寄明信片的風氣盛行，
不過這種精美的明信片書，
台灣則很少見。

他寄給我最新作品是
日本2009年發行的紙狗月曆，
用原畫製成明信片、海報、
月曆等加值商品，
讓藝術在生活各個角落發光。

面特有的人情味。例如每隻狗都有名字，這隻叫「蛋糕」、那隻叫「彩虹狗」，透露出他對狗的感情，以及把狗當朋友看待的親暱。看似簡單的紙狗，設計性和立體感都掌握得非常好，而且能做到讓我們一眼就能分辨狗狗的種類與性格。在這些攝影作品中，由於狗的視角都很低，無論是在法國龐畢度旁或埃及金字塔前，許多世界有名的景點，透過狗狗的眼睛角度來看，偉大的景致都變得很生活、很可親，好像我們真的跟狗狗一起站在街頭觀察來往穿梭的人群、欣賞遠處的風景，透過鏡頭，畫面變得非常有感情。

他也送我一本用紙狗明信片裝訂成冊的書，在台灣很少見。日本寄明信片的風氣盛，因為明信片是最容易表達情感的工具，還可以留念；但台灣的感情教育比較缺乏，對這些有紀念性的事物關注得少，不像日本很有人情味。日本郵局甚至為了推廣民眾勤寫書信，還會把春節期間的明信片編碼，像樂透一樣舉辦抽獎

石川浩二每有新的作品都會記得寄給我，
例如有些是他主繪的幼兒雜誌，
還有些同樣是貓貓狗狗的純插畫類圖畫書。

很值得我們一起拭目以待。

低低的角落呢？或者他還有其他有趣的點子？

的視角與飛簷走壁的身手，走進家庭各個高高

隻貓環遊世界嗎？還是石川浩二將帶我們用貓

後，他想做貓的主題。只是這次會出現一〇〇

石川浩二曾提過，繼一〇〇隻紙狗環遊世界

那裡不足為奇。

活動，所以這種精美的「明信片書」，在他們

· · · ·不一樣的中國民間故事· · · · · · · · · · · · · · · · · · · ·

張世明

畫家簡介 一九三九年出生於上海市，曾任上海美術電影製作廠美術編輯，並於一九八二至紐約藝術學生聯盟進修版畫及壁畫。現任上海少年兒童出版社美術編輯，中國美術協會會員。作品有：《守株待兔》、《濫竽充數》、《后羿射日》、《嫦娥奔月》、《皇帝與夜鶯》、《孔子》、《中國寓言故事四集》等。曾獲野間兒童圖畫書插畫大獎、聯合國兒童基金會指定年度插畫家、布拉迪斯插畫雙年展金蘋果獎、波隆那兒童圖畫書原插畫展入選等。

圖：1987年港台三地插畫家活動合影（前排右一為張世明）。那次的座談與旅遊導覽，也吸引不少香港當地群眾的參與，雖然礙於當年政治敏感，藝術家們不太有機會聊天，卻是首開先例、很值得記錄的一場交流。

1980年張世明先生獲得
「日本野間兒童圖畫書插畫展」大賞，
那一屆的畫冊封面就以他最拿手的壁畫造型
與版畫技巧為主視覺呈現。

《守株待兔》是張世明的代表作。
他漂亮的把中國傳統水墨置入插畫中，
非但不僵化，而且雖然是古代的故事，
卻有著現代生活的感情。

初次接觸張世明的東西，是他一九八〇年在「日本野間兒童圖畫書插畫展」獲獎的作品《守株待兔》。過去我對中國大陸畫家比較有偏見，認為他們太傳統而缺乏美感，畫風比較僵化，但是當時一看到他的東西就很吃驚，他把中國的傳統水墨形式很漂亮地轉入插畫的境界，用古代的主題，融合了現代的感情。直到一九八七年，香港的出版社新雅文化與香港藝術中心合作，邀集了香港、大陸、台灣三地代表性的圖畫書插畫家共同展覽，我才終於第一次有機會認識他。

那次的展覽座談，主辦單位邀請我代表台灣、張世明代表大陸發表演講。會中他提到：「過去由於中國教育向來偏重德育，對兒童美術教育投入較少，造成教育體系當中缺乏兒童觀點，兒童插畫也不活潑、『成人氣』太重。後來逐漸受到蘇聯、香港、台灣等地影響，中國大陸終於開始探討兒童教育的領域，連帶兒童讀物與插畫也獲得重視。現在兒童美術教育

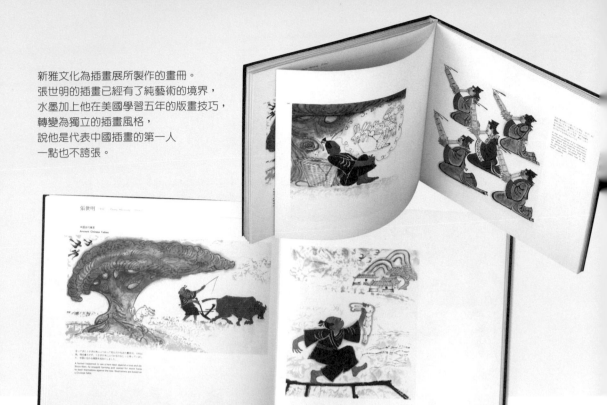

新雅文化為插畫展所製作的畫冊。
張世明的插畫已經有了純藝術的境界，
水墨加上他在美國學習五年的版畫技巧，
轉變為獨立的插畫風格，
說他是代表中國插畫的第一人
一點也不誇張。

已經在改變，但插畫領域還有很大的空間需要努力。」

我發現他是個誠實認真的人，畢竟在那個封閉的年代，對岸的文章是需要被當局審查的，他卻勇敢批評教條，承認缺失。這讓我想到台灣的情況，台灣在光復初期也偏重德育，很教條化，後來是受日本影響才有了轉變；而日本則是在戰敗後是受歐美影響，而今大陸的開放則正在起步。那次在會場，他知道我專門研究兒童畫，主動找我交換意見，我們都認為必須先耕耘兒童美術教育，插畫的發展才會完善。

因此他從美國引進兒童畫的自由性，並以很中國的主題，表達出現代的態度。

他說我的畫看起來是大人畫，但卻又「很兒童」，這點讓他百思不解。我解釋道，我雖是插畫家，但同時也是個從事兒童教育的美術老師。在接觸兒童的過程中，很容易從他們身上「偷」到一些東西。小孩子是不受拘束的，完全根據自我步調與想法生活，他們的畫是線條

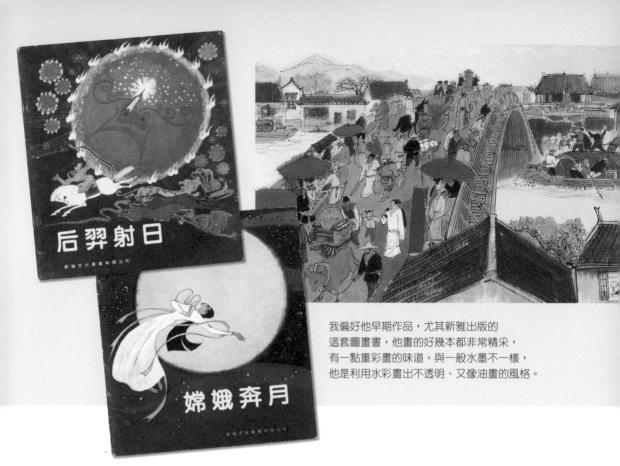

我偏好他早期作品，尤其新雅出版的
這套圖畫書，他畫的好幾本都非常精采，
有一點重彩畫的味道。與一般水墨不一樣，
他是利用水彩畫出不透明、又像油畫的風格。

畫，因為缺乏空間觀念，只有一條線代表地
面，沒有分前後景深，就像「螃蟹走路」，所
有房子、車子、樹木都在一條線上，上去空空
的地方就是雲。如果真實世界是那個樣子，那
所有東西都要撞在一起了。我在小孩子身上學
到了這份純真有趣，自然作品中就出現了兒童
的趣味。就這樣我們在會場暢所欲言地交流，
我發現他很少說話，卻很專注聽別人的想法，
像海綿一樣吸收新知。我猜除了個性使然，也
因為生活在大陸，思想上的「政治正確」很重
要，所以也不敢亂說話的關係吧，不過那時他
有不同於社會的見解已經很了不起了。

早年台灣跟大陸的交流只能在香港進行，那
一次港台三地的展覽，我的心得是，大陸的插
畫家缺乏自由的創作意識，而香港插畫的底子
雖不似像台灣深厚，但很開放多元，不過藝術
教育根基不足，大多出版目的是純粹娛樂，所
以他們的兒童讀物風格比較雜，感覺還在探索
階段。我覺得這種盛會是華人世界很有價值的

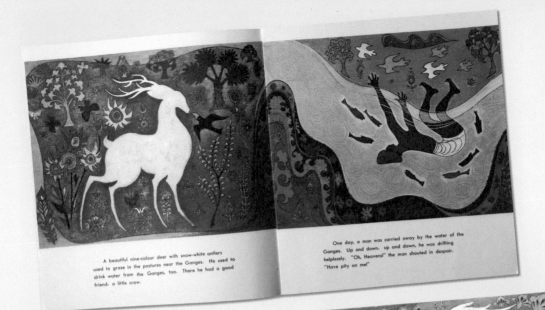

A beautiful nine-colour deer with snow-white antlers used to graze in the pastures near the Ganges. He used to drink water from the Ganges, too. There he had a good friend, a little crow.

One day, a man was carried away by the water of the Ganges. Up and down, up and down, he was drifting helplessly. "Oh, Heavens!" the man shouted in despair. "Have pity on me!"

有英文版、法文版、阿拉伯語、韓語……，當
書在市面上買不到，但國家的資金雄厚，所以
國威，以表彰中國插畫的成就。所以這些圖畫
一般大陸讀者看的，而是用來送給外國人宣揚
實在當之無愧。不過妙的是，這作品也並非給
最好的作品，說他是代表中國插畫的第一人，
型，例如作品《九色鹿》，我認為是他這時期
　　張世明的插畫常運用中國大陸傳統壁畫的造
意思。
摩，更沒有想主動籌辦這類活動，實在很不好
事，在過去，台灣很少跟香港、大陸互動觀

《九色鹿》是印度的故事，
我認為是張世明這時期最好的作品。
他常運用傳統壁畫的造型，
也呈現佛教色彩的線條。
雖然名為九色鹿，
卻是連五官都沒有的白色鹿的剪影，
給人很大的想像空間。

《鳳凰》充滿打動人心的力量與爆發性。畫是很微妙的，
日本人說「元氣」，活力就是一種「氣」。你看他的火焰、他的太陽，
像要噴發出來一樣，畫面的緊張度和韻味，這就是「氣」。
如果只有形狀而沒有氣，就缺少感動人心的力量。日本市場風氣開放，
給了張世明自由創作的彈性，所以他發揮得很快樂，作品也展現更高的藝術性。

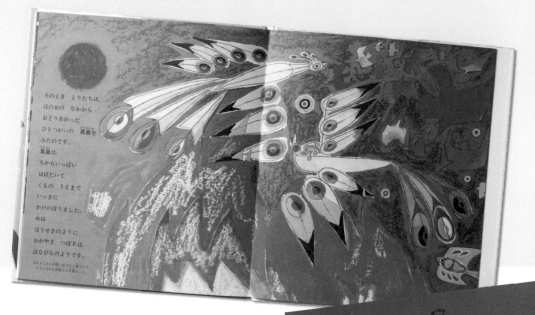

童插畫」首獎並非僥倖。

爆發性。這樣新鮮靈動的作品能獲得「野間兒

開了傳統沉重的包袱，充滿打動人心的力量與

豐富，畫面的色感與留白都瀟灑起來，徹底丟

而出現像米羅一樣裝飾性的線條，顏色變得很

民間故事中融入兒童觀點，不再侷限於水墨，反

的精神。例如在日本出版的《鳳凰》，在中國

統故事，但他一直想要跳脫出來，表達出現代

張世明所運用的民間故事與神話，雖然是傳

厲害。

時我看了真是嚇一跳，他們的企圖心比台灣還

說起來，當年對岸的藝術家
很少跟外界互動，
所以他寄給我這張老虎版畫，
是非常稀有難得的。
厚實有力的線條，
將虎威淋漓展現，宛如石刻。

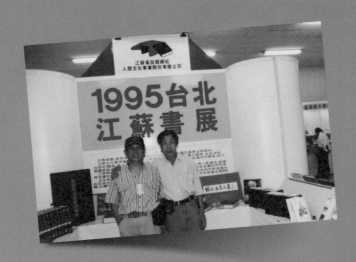

····我以為對岸的朋友都很嚴肅·········○····○··○··········· ····

朱 成 梁

畫家簡介 一九四八年生於上海，少年時代在蘇州度過，畢業於南京藝術學院美術系，主修油畫，現為江蘇美術出版社副總編輯。熱愛圖畫書創作，一九八四年榮獲亞洲文化中心舉辦的「野間圖畫書原畫比賽」佳作；作品《團圓》獲第一屆豐子愷最佳兒童圖畫書首獎。

圖：有一次舉辦「台北跟江蘇合作特別展」，朱成梁受邀來台，並要求跟我見面。對他的第一印象是他的人很明朗，與他相處完全沒有拘束，我交往的大陸朋友，就這個人最舒服。

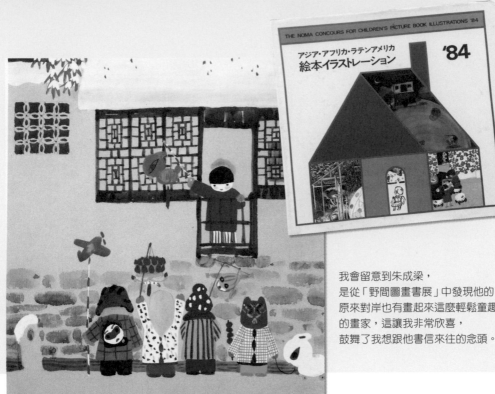

THE NOMA CONCOURS FOR CHILDREN'S PICTURE BOOK ILLUSTRATIONS '84

アジア・アフリカ・ラテンアメリカ
絵本イラストレーション '84

我會留意到朱成梁，
是從「野間圖畫書展」中發現他的。
原來對岸也有畫起來這麼輕鬆童趣
的畫家，這讓我非常欣喜，
鼓舞了我想跟他書信來往的念頭。

日本每年都會舉辦一個「野間圖畫書插畫大賽」，是由講談社出資並配合聯合國教科文組織所主辦的，目的是為了鼓勵亞洲、非洲、南美洲等地的插畫創作。有別於歐洲的插畫比賽，它限定歐美澳等英語系國家不得參加，連主辦國日本也不行，可說是個很特別的插畫展。我會認識朱成梁，便是因為他獲選了「野間圖畫書插畫展」的關係。

我可以很不客氣地坦白說，過去兩岸互動很封閉的時代，我對大陸畫家還挺有偏見的，總覺得對方的政治意識太過強烈，限制了他們的創意發展，落後自由國家相當多。但從野間圖畫書展作品中，我會特別留意到朱成梁，就是發現原來對岸也有畫起來這麼輕鬆童趣的畫家，這讓我非常欣喜，鼓舞了我想跟他書信來往的念頭。沒想到一接觸，他也很感動，說想不到台灣竟然有插畫家想要跟他做朋友呢。通信之後，我們開始陸續寄作品給對方，並交換創作的想法。他經常要求我對他的新作表

這是他在羊年寄給我的
立體打洞卡片，
桃子、菱角、花生、和魚，
這些東西的象徵意義，
應該跟他生長地方的
吉祥話有關，
整體看起來很精緻。

我們會用書信討論
圖畫書作品的印刷及色感。
他總是十分虛心地接受批評，
我相信他的創作一定進步得很快！

他比我年輕多了，
所以把我當老師一樣請教。
卡片中說，
南京藝術學院要開繪本課程，
最好能請我去講課。

他的畫有自己的思考創意，畫風幽默、輕鬆、溫馨，自由度很高。
不說的話看不出是對岸的作品，風格很像歐美來的，
這在當時封閉的環境裡，真的很不容易。

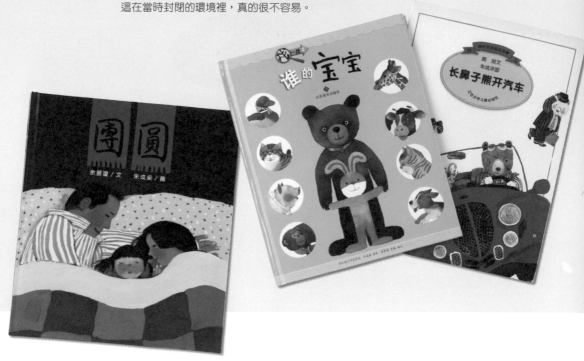

示意見，我當然就老實不客氣啦！我常受邀報章雜誌撰寫導覽的文章，所以很擅長不僅用讀者角度，還得用教育者與插畫家的眼光去關注細節。因此我並非只單純稱讚他的畫作就草草了事，還把看到的一些問題和不足之處直言不諱地告訴他，他都虛心接受，也對我用心看待他的作品十分感動。他的個性就是這樣謙虛，很能接受批評，這點真的非常值得創作者學習。

等到後來，兩岸的交流互動較頻繁了，一次台灣出版社舉辦「台北江蘇合作特別展」，朱成梁受邀來台參訪，在短短三天滿檔的行程中，我才與他第一次會面。跟朱成梁見面，覺得他的人就跟初識他的作品一樣令人感到舒服，我跟他在完全沒有拘束的心情下輕鬆地閒話家常。他的人很明朗，性情自由自在，以前我對大陸人有著心機陰沉的刻板印象，可是他真的一點都不會，在我交往的大陸朋友中，就這個人最舒服。

一個人想畫出天真童趣的畫面，如果生活很

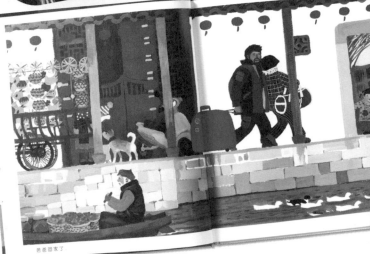

爸爸回家了

朱成梁的作品中，
我最喜歡這本《團圓》。
這個作品的故事本身
就寫的太好了，很打動人心，
是一部很溫柔的作品，
稱得上是他的代表作。
台灣也已經出版了。

陰沉就無法畫出來。我多年前去大陸，看到那邊很多人的工作態度都不好，臉很臭、做事充滿公務員心態，一副最好不要來麻煩我的樣子。北京機場裡到處都是軍人，感覺很緊繃，馬路上一大早腳踏車就跟軍隊一樣全部出籠，嚇壞人了。多年來那番印象一直讓我無法釋懷，直到跟朱成梁相處，才打破了長久以來的成見。他的畫也是這樣，有想表達的意涵與自己的邏輯創意，畫風幽默、輕鬆、溫馨。那時很多大陸畫家都流於匠氣，也容易自抬身價，但朱成梁的畫作自由度高，不說的話根本看不出是對岸的作品，風格很像歐美，童趣也多，這在當時那樣封閉的環境裡，真的是很不容易。

他也很有童真，看他寄來的卡片，像個孩子似地，在明信片邊緣用原子筆畫一圈一圈的裝飾，讓人感受到他像小學生般天真愉快。朱成梁的作品中，我最喜歡《團圓》。這個故事本身就寫的打動人心，敘述一個少有機會看到小孩的父親，回鄉過年的種種情景。故事背景設

這一本書邀請八個
世界各地的畫家，
畫出他們跨年的
24小時內的所見所聞，
繞了地球一大圈，
很有意思。
書裡我認識三個人，
這本圖畫書的主編、
日本畫家林明子和
大陸畫家朱成梁。

在《世界的一天》中，朱成梁是被選為中國作家代表，
他的作品剪紙風味特別濃，很有過年氣味，
但又比剪紙來得柔和，配上溫馨的背景色，
就像傳統可愛的泥娃娃一樣，一看就很中國。

我相信他一定會很感興趣的。
黏土給他玩玩，兩人一起返老還童來捏黏土，
他聽到一定會很驚訝的啦！我也想順便寄一些
捏黏土的事情，我做了好多小動物，我能想像
最近又想寫信給他了。我要跟他說說我最近在
氣，才有辦法入選世界性畫展。講到這裡，我
切、不會壓抑情感。人很真誠，作品就不會匠
他的東西之所以輕鬆不呆板，是因為人心很
明，畫風也會明。當然故事本身很重要，順著
這種氣氛走才能畫出這麼動人的作品。朱成梁
可以說是個擅長描繪生活的畫家，很純樸親
很溫柔讓感情很濃厚又不會太誇張，是一部
很溫柔的作品，堪稱他的代表作。
節的掌握感情很濃厚又不會太誇張，這些細
其故事最後小孩凝視父親時泛著淚光，尤
得一提的是，書中人物的眼神畫得很傳神，
現剪紙的造型，洋溢著可愛的中國味。特別值
統，明快的情調，紅色用得很跳很美。人物呈
具現代感又有地方色感，跳脫毛筆墨色的傳
定在江南，更可能是他居住的江蘇，他的畫面

Cao Junyan

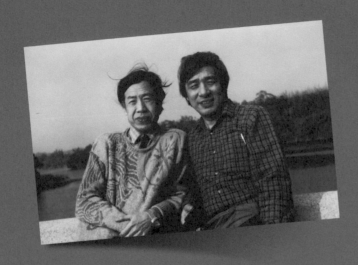

•••一輩子的莫逆••• ○ • ○ • ○ • ○ • ○ • ○ • ○ • ○ • ○ • ○ • ○ • ○ • ○ • • • •

曹 俊彥

畫家簡介 一九四一年出生於台北大稻埕，一九六一年畢業於師範學院美術科，任職國小美術專任教師。早期就喜歡為小朋友繪製插圖和漫畫，作品經常於學校壁報和坊間的報紙雜誌發表。一九六五年出版第一本圖畫書《小紅計程車》，其後陸續創作許多作品，並發表插畫及漫畫於《國語日報》、《新生兒童》、《正聲兒童》等刊物。曾任台灣省教育廳兒童讀物編輯小組美編、信誼基金出版社總編輯，以及多家出版社顧問。
圖：有時候我們會一起合作替出版社或政府單位出書。這是 1989 年我們為農委會的出版品到台東取材時所拍的照片。

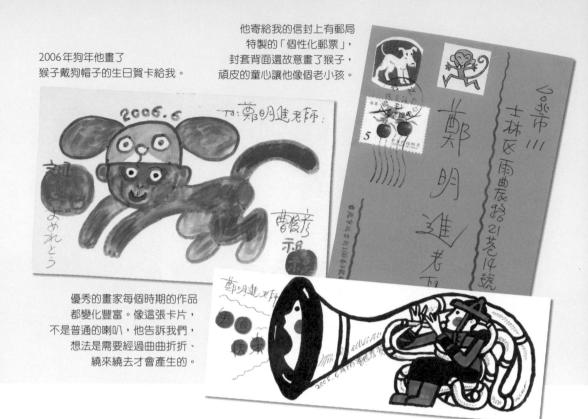

2006年狗年他畫了
猴子戴狗帽子的生日賀卡給我。

他寄給我的信封上有郵局
特製的「個性化郵票」，
封套背面還故意畫了猴子，
頑皮的童心讓他像個老小孩。

優秀的畫家每個時期的作品
都變化豐富。像這張卡片，
不是普通的喇叭，他告訴我們，
想法是需要經過曲曲折折、
繞來繞去才會產生的。

我跟曹俊彥老師算認識得很早，當年曹老師從師範畢業後，在教職服務期間便轉調教育廳「兒童讀物編輯小組」擔任美編，那時所經手的「中華兒童叢書」，搞不好大家都還有印象呢，這個為了推廣兒童讀物所成立的單位，剛開始的五年計畫，是由聯合國文教科文組織基金會所輔導的。最早與曹老師接觸，是在台北市教師的美術教學研習會，後來他找我為《小鯨游大海》這本圖畫書畫插畫，就這麼聯繫起來。

曹俊彥是本土畫家中年齡跟我最接近的，他屬蛇、我屬猴。他的畫風很靈活，想像力強，像個頑童。他在「中華兒童叢書」工作期間接觸很多國外的知識，對本土插畫的創新發揮了很大作用，是個多產作家，我想他將近有五百部作品吧？我跟曹俊彥的合作機會不少，曾一起幫農委會規畫一系列的推廣叢書，那時候我們常常相約出去郊遊、寫生、取材。再加上一個林良，我們三個人可以說是認識最久、最熟的朋友了。

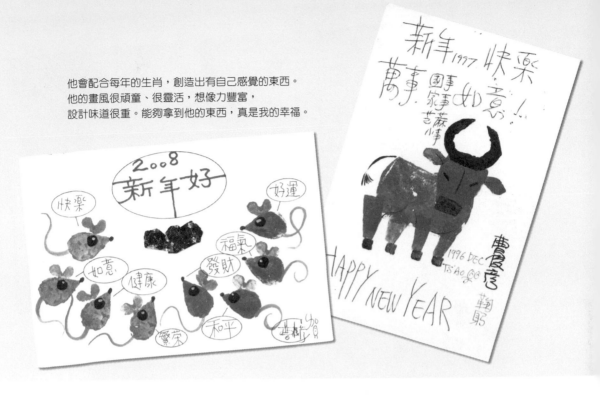

他會配合每年的生肖，創造出有自己感覺的東西。
他的畫風很頑童、很靈活，想像力豐富，
設計味道很重。能夠拿到他的東西，真是我的幸福。

我們曾約定每年過年，三個人必須寄賀卡給對方，不可間斷也不得黃牛，到目前為止已經進行了十三年了。還記得那時民生報在企畫報導時，認為交換賀卡這件事很值得推廣，畢竟現代人普遍缺乏親自動手做的習慣，哪怕是手寫的信、隨手的塗鴉，其實對情感的交流都很珍貴，可以為人際間增添一些溫暖與感動。結果當記者們去採訪林良跟曹老師時，他們兩人竟異口同聲說：「想要我們歷年交換的賀卡，去找鄭老師，他最會收藏資料了。」居然叫記者通通來找我，就這麼推給我了。

跟曹老師之間的交往很有趣。當時我們彼此熟識的插畫家成立了一個不算太正式的「九人畫會」，我們在一起常會生出有意思的idea，利用每次的聚會交換作品，還動腦筋去想下次聚會要發揮的主題，例如臉、時鐘之類的，維持著分享作品的習慣。例如某次的主題為「裡與外」，曹老師就做了一個狗的剪紙，總共三個層次，在紙張開闔間，狗狗呈現出很兇或是

我最喜歡曹老師畫童謠的這類作品。
他的畫面很跳，氣氛活潑快樂而熱鬧。
畫面裡的感情，都是童年時代的經歷。
他當過老師，也喜歡小孩子，
這是他作品中造型會那麼純真可愛的原因。

很害怕等不同的表情變化，創意十足。以前我
們九人會去陽明山之類的地方喝茶、喝咖啡、
游泳等，就跟同學會一般熱絡，現在則比較少
了，而且大家年齡也大了，多半各忙各的，老
實說要定期舉辦是有困難，所以現在也都散掉
了，但那真是一個美好的年代。

曹老師在漫畫、設計、插畫領域都很傑出，
個人覺得最棒的是搭配民謠、童謠這類的作

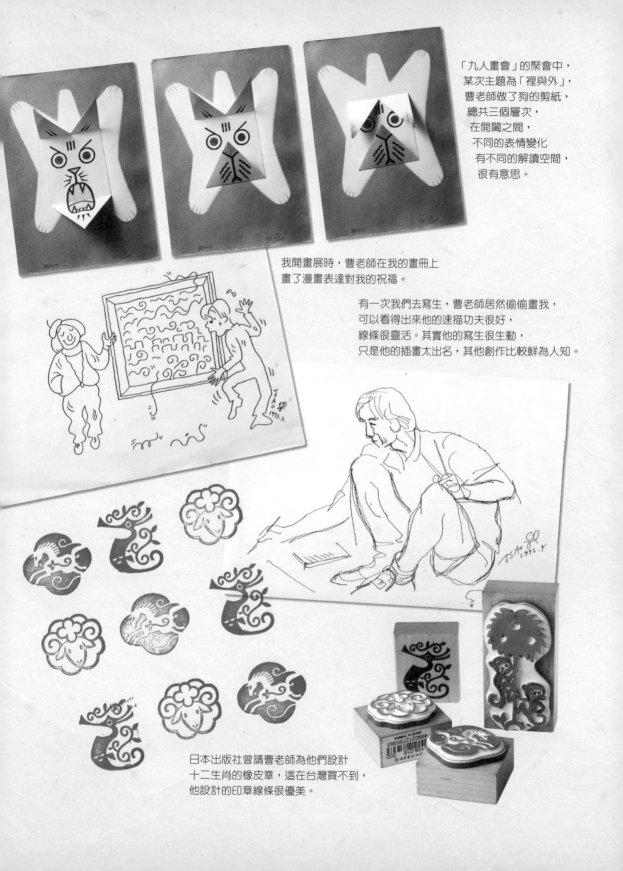

「九人畫會」的聚會中，
某次主題為「裡與外」，
曹老師做了狗的剪紙，
總共三個層次，
在開闔之間，
不同的表情變化
有不同的解讀空間，
很有意思。

我開畫展時，曹老師在我的畫冊上
畫了漫畫表達對我的祝福。

有一次我們去寫生，曹老師居然偷偷畫我，
可以看得出來他的速描功夫很好，
線條很靈活。其實他的寫生很生動，
只是他的插畫太出名，其他創作比較鮮為人知。

日本出版社曾請曹老師為他們設計
十二生肖的橡皮章，這在台灣買不到，
他設計的印章線條很優美。

曹老師對民俗造型相當有研究，有一年生日他寄了
畫有72隻孫猴子的卡片給我，72除了代表多數，
也象徵畫畫的人像孫猴子一樣很能變。
注意看，裡面有一隻猴子畫家呢！

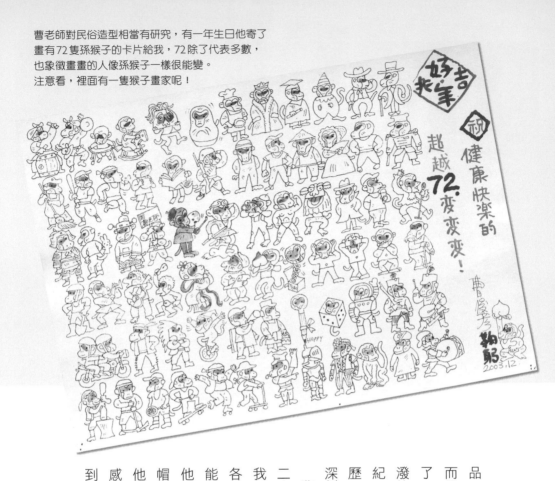

品。他把童謠的意境透過繪畫表達得更深入，
而且因為畫面豐富，把聲音和味道都帶出來
了。他經營的畫面通常都讓人感覺很跳，有活
潑快樂的氣氛，生動而熱鬧。活了一大把年
紀，他的畫面表達的多半是童年時代的親身經
歷，台灣很少人畫鄉土的東西會像他這樣感受
深刻。

曹老師對民俗造型相當有研究。他在我七十
二歲生日那年，寄了畫有眾多猴子的賀卡給
我，這些猴子有著國劇的臉譜，總共七十二隻
各行各業，象徵創作的人就像孫悟空一樣，很
能變，所以其中有一隻猴子畫家也藏在裡面，
他說那就是我。〇六年狗年他畫了猴子戴狗
帽子的生日賀卡給我，至於牛年就畫牛……。
他會從生肖中，創造出有自己感覺的東西，色
感、造型、線條都很特殊，極富意義。能夠收
到他這些卡片，真是莫大的幸福。✉

Liu Zongming

··· 陶盤記憶 ·· ···

劉 宗銘

畫家簡介 一九五〇年出生於台灣南投埔里。初二時開始畫漫畫，並積極投稿到《時事週刊》而獲刊出，這份經驗讓他從此走入圖畫創作。藝專二年級時出版第一本圖畫故事書《稻草人卡卡》，其後創作了兩本連環漫畫《鐳的發現》和《歡聲滿庭園》，曾獲教育部社教司連環漫畫比賽首獎及優選。一九七二年自國立台灣藝專雕塑科畢業，退役後曾從事兒童玩具塑造、廣告CF及兒童畫教學等工作；目前在國立台灣藝術大學多媒體動畫藝術學系兼任助理教授，也繼續從事繪本漫畫創作。

圖：1995年劉宗銘舉辦「彩瓷／繪畫作品展」時的留影。

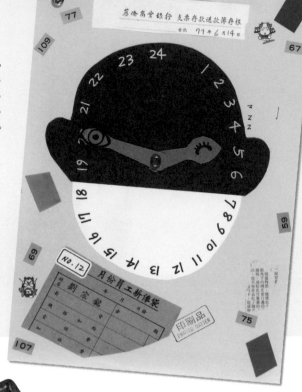

他是「九人畫會」的成員。
主題為「臉」的作品，
他卻做得像時鐘一樣，指針是眼睛，
臉的周圍環繞了一堆生活瑣事，
例如薪水袋、郵戳、報紙、文件等。

劉宗銘原是念雕塑的，在圖畫書的創作上，多半是他自畫自畫，偶爾也會由太太寫故事，他配合插畫。當初會認識他，是因為他在「洪建全第一屆兒童文學獎」獲獎，我才開始注意到這個人。不過一直到我擔任洪建全顧問時期，才跟他有比較密切的往來。其實劉宗銘在獲獎後，曾經營過《小樹苗》幼兒刊物，當時他投入幼兒插畫的領域，賣力地為幼兒教育作了許多貢獻，可惜後來《小樹苗》經營不容易，就轉讓給其他幼教單位當教材了。

說起來劉宗銘是畫漫畫起家的，他從學生時期就積極投稿漫畫，持續發表在報章雜誌，到了念藝專時，就正式出版了圖畫書。其實相較於插畫，我更愛他的雕塑。他的雕塑是用陶板創作，不像一般我們看到的是用泥土再轉成青銅才成型的作品，而是

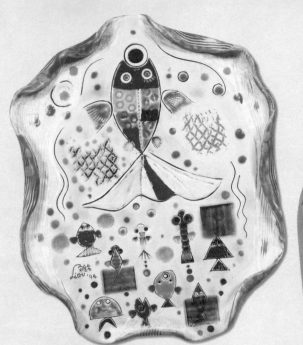

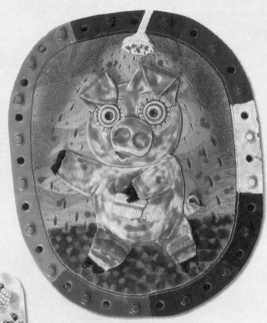

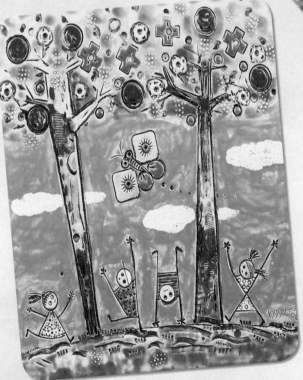

雖然從漫畫起家，
但我比較喜歡他的雕塑作品，
很童趣、藝術感也高，
色彩輕鬆而且十分夢幻，
有別於一般雕塑。
這跟他創作插畫很有關係，
所以連立體作品都有插畫的味道，
而繪畫創作則有陶土的古樸。

鶯歌陶瓷博物館邀請畫家跟作家一起
為陶博館的活動集體創作，
並將創作成果製成月曆。
除了我和劉宗銘，曹俊彥跟林良也都去了。
我們這些生手邊做邊問，結果令人滿意。

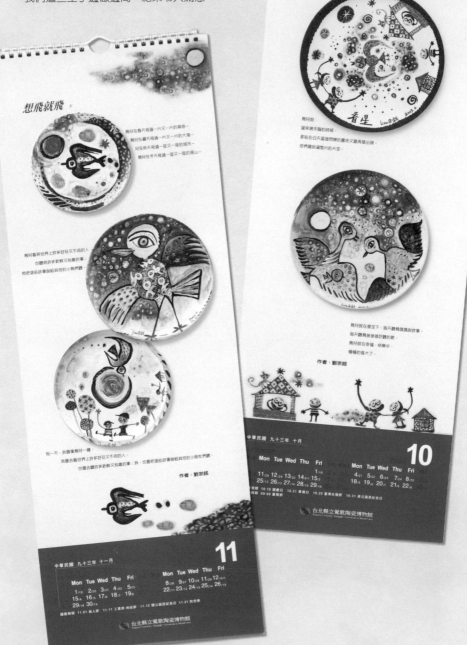

這是他新年寄給我的賀卡。
他的漫畫畫風有濃濃古早味，
很鄉土、很親切。
他們兩夫妻也算是我們的家庭老友了。

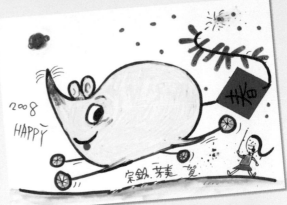

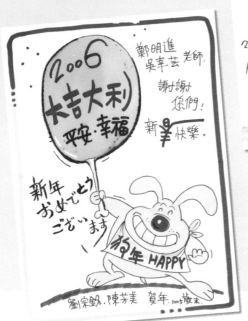

直接用陶土來做。他的創作不管是立體作品還是陶盤畫，都很富童趣及藝術性，而且沾染了插畫的趣味。值得一提的是，有些作品有史前維納斯的感覺，也像南美的土俑。個人覺得他的漫畫還沒有陶盤那麼多創造性，他的陶藝精神比較深入。

與他認識後，我開始跟他學畫陶盤。他與固定的陶窯公司合作，對方可以出借場地與設備，而他做三個成品就送一個給陶窯公司，做六個送兩個，以此類推做為交換。之後鶯歌陶瓷博物館邀請畫家跟作家一起為陶博館的活動集體創作，除了我和劉宗銘，曹俊彥跟林良也參加了。陶博館特別做了個史無前例的大素盤供我們發揮。我們每個人的作品最終都成為陶博館的館藏，更製作成月曆作為紀念。我們幾個人中，就屬劉宗銘的技巧最好，怎麼刮啦、怎麼做啦，都是他長年創作的心得傳授，我們這些生手邊做邊問，

劉宗銘是畫漫畫起家的，
學生時期就開始投稿，
作品多刊載在報紙雜誌。
後來也進入圖畫書領域發展，
念藝專時就已經出版圖畫書作品。

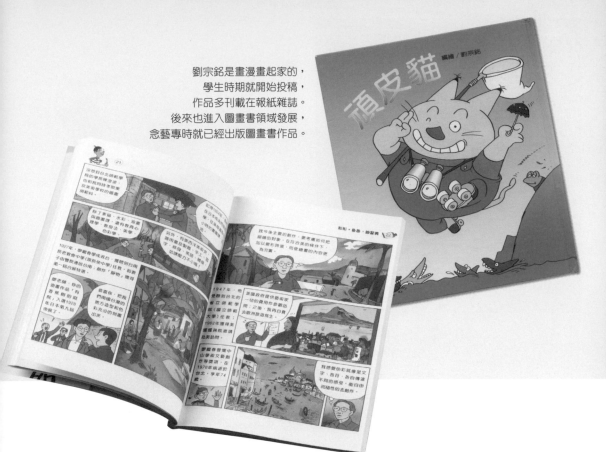

就這樣完成了很多作品，非常好玩。

劉宗銘跟太太兩人沒有生孩子，但是他很愛小孩，所以他去教兒童畫，也喜歡用兒童語言去畫畫。百貨公司的才藝教室有時都可以見到他的身影呢！✉

Lu Youming

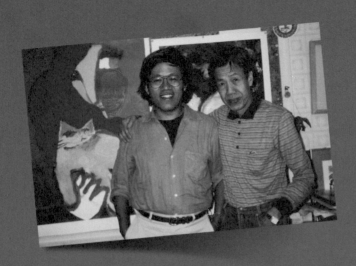

····他曾是我身邊的小不點··················· ····

呂 游銘

画家簡介 一九五〇年出生於臺北。從小喜歡美術，學生時代即開始從事插畫工作，畢業於復興美工。第一部作品為《夏夜的故事》，十八歲已在《聯合副刊》、《中國時報副刊》、《皇冠》、《幼獅文藝》等刊物發表作品，並為《中華兒童叢書》、《信誼幼幼圖書》創作多本精彩且極富特色的圖畫書。一九八〇年代赴美研究版畫，並從事油畫、水彩、絹印、陶藝、銅雕等藝術創作，其作品多以貓及女人為創作主題，充滿童趣又色彩炫麗。

圖：從年輕到現在，他每張照片都自然跟我勾肩搭背的，我們熟得要命。我想他已經將我當成另外一個父親了。

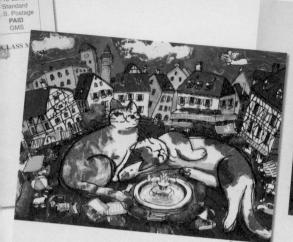

Michael Leu
Fuzzy on G. G. Bridge / Gallery Leu / Santa Monica, California

海報中可以看出他繪畫的特點不是女人
就是貓。像他畫的貓,一般畫家不敢這樣畫,
但他本來就跟兒童插畫很親近,
所以畫風大膽而活潑。

人生的際遇很奇妙,從我進學校教書一直到退休,數十載的光陰都在教導兒童美術,接觸的孩子們來來去去不計其數,許多還會記得我這個怪怪的老師,許多長大後進入社會的各行各業去開枝散葉。呂游銘是其中年紀最小就成為我的徒弟,後來也在繪畫領域繼續耕耘的一位。我們的關係是發生在一九五○年我剛教書的時候,回想當年,這個呂游銘他還好小,而我還很年輕。

我剛進學校教書時,呂游銘是我班上的學生。那時他的父親是公務員,因為很喜歡畫畫,希望他的孩子能繼承他無法實現的夢想,所以拜託我對呂游銘額外輔導。呂游銘算是從小就跟著我了,好像我的徒弟一樣,是我的第一個弟子,以武俠小說來說,就是「大師兄」了。他從小創作就很大膽,敢自由發揮。因為受他父親請託,所以課外時間我也常帶著他。我記得他小學二年級時,我們兩人一起到新公園寫生,他年紀那麼小,個頭矮矮的,在畫架

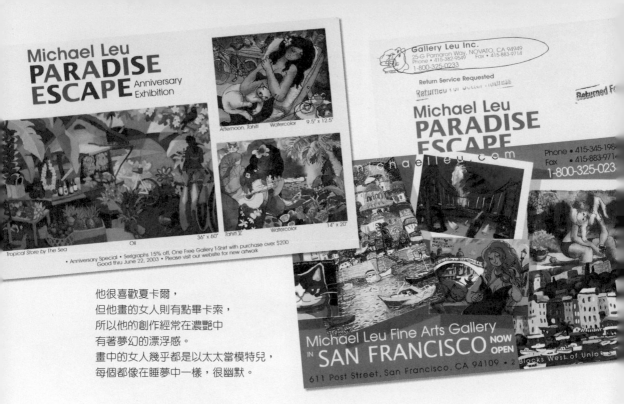

他很喜歡夏卡爾，
但他畫的女人則有點畢卡索，
所以他的創作經常在濃艷中
有著夢幻的漂浮感。
畫中的女人幾乎都是以太太當模特兒，
每個都像在睡夢中一樣，很幽默。

前根本看不到人，只看得到一顆不成比例的大
頭在畫架前晃來晃去。公園裡經過的路人都覺
得稀奇，哪來那麼小的畫家？

可是別看他年紀小，他給人的感覺很自信，
常讓大家跌破眼鏡，他二、三年級的創作送去
參加日本兒童畫展就得獎了。其實我覺得呂游
銘小時候實在太過早熟，人家小時候畫畫都很
純真無邪，他卻比別的小孩技法還要成熟，基
本的磨練很早就超越同齡孩子許多。呂游銘在
唸復興美工時就出版了第一本作品，後來他想
去洛杉磯藝術學院學版畫和絹印。那個年代到
美國需要經過推薦和準備一大堆的資料層層備
審，他竟只帶一大疊自己的圖畫書，就這樣放
到美國在台協會的事務官桌上接受審查。那時
負責的事務官也很有趣，看了看他的圖畫書，
竟然不管他的文件就讓他過了！真不可思議。

童年的人格養成對人一生的影響很大。台
灣的教育很重視文憑，造成孩子從小缺乏自
信。如果呂游銘當年被教條主義壓抑了，相信

這是他寄給我的賀卡，
有時會附上他與太太的合照，很親切。

他會和許多人一樣，至少到大學畢業後才敢走出自己的路，也得更長時間才能發展成如今的成果，過程也會比較辛苦。難怪他常說，他在我這邊獲得許多自由的啟發、想法的激勵。他還在當我學生的時候，就知道我這個老師跟人家不同，我從不會為了聯考出借美術課，同學們都說這個老師怪怪的，特立獨行，但是會把他們當成兒子一樣疼愛。像以前學校的美術比賽，我帶隊去新公園寫生，都自己掏腰包買麵包請他們吃，小朋友們跟我不只是師生，更像親人一樣自在。

我跟呂游銘的感情很好，他在美國有時候想念我，就從他那邊半夜打電話來，經常一聊就是一個半鐘頭。師母就唸我說，越洋電話很貴的，幹嘛還講那麼久？害我常常挨罵。我想，基本上他已經把我當作他另一個父親了。就像要讓爸爸知道他現在做什麼工作、做得怎麼樣，所以他一想到，就啥照片都會寄給我看。後來呂游銘全家都搬到美國去了，如今偶爾回

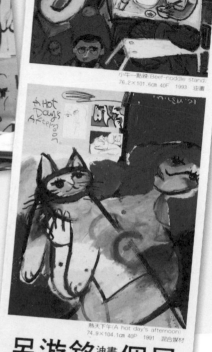

小牛一點辣(Beef-noodle stand!)
76.2×101.6cm 40F 1993 油畫

熱天下午(A hot day's afternoon)
74.9×104.1cm 40P 1991 混合媒材

呂游銘油畫版畫個展

就像要讓爸爸知道他現在做什麼工作、做得怎麼樣，
所以他想到就啥照片都寄給我看，這是他製作版畫的情形。
版畫可以量產，是很好的收入。

他在台灣只開過一次個展。但台灣版畫就是不流行，
市場很小，所以我不鼓勵他回來發展。

台灣，總會專程約我見面。

他的絹印版畫居然有三十幾色，網版可以做到這樣，簡直像油畫一樣的效果實在厲害，假如沒特別留意根本無法分辨。他有陣子從美國寄東西過來。郵局打來說：「鄭老師啊！有你的包裹超級大啊！」我想，天啊！什麼東西？

一打開來，居然是他的大型作品，讓人好意外。我曾納悶版畫在美國都賣給誰？他告訴我，原來許多人買不起原畫，就會選擇版畫，其價格介於原畫跟複製畫之間。

這個孩子幾次想回台灣開畫展，但台灣的版畫市場就是不流行，果然開了一次畫展，版畫只賣出四張，而且還是我的好朋友買的。還好我也逼他畫油畫，結果五張通通賣掉。說到畫展，想到一件很妙的事。呂游銘曾告訴我，小時候他們家是不准畫漫畫的，因為他爸爸覺得畫漫畫不好，所以他常常偷跑去某同學家畫漫畫。有一次我開畫展，這個當年「掩護他」的同學居然跑來買我的畫，我沒教過他，也不認

台北國家文藝基金會曾採訪過他。
他說：「很奇怪，事業愈成功，
就對小時候的經歷愈感動，
每次作畫就會想起我，受媒體採訪
也會想提到我跟他師徒的那段經歷。」

他在美國發展得很愉快，
在日本也很受歡迎。
這個孩子還常在日本開畫展，
而他可是連一句日語
都不會講的呢。

識他，但是他過來跟我相認。我問他，你哪裡來的？他才告訴我，他就是當年提供呂游銘「偷畫漫畫祕密基地」的同學。而且，這位突然冒出來的同學還把我所有人家預訂的大張畫全給買走了，真令人傻眼呢。人的緣份很奇怪，五十年前是多遙遠的事情啊！竟然也能這樣拉拉拉拉拉，又給牽在一起了。✉

Guan Yueshu

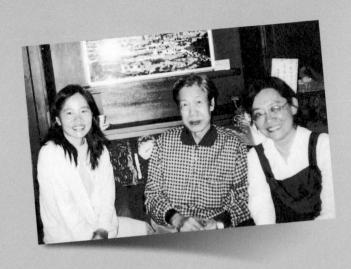

官 月淑

畫家簡介 一九五八年出生於嘉義，國立藝專美術科畢，曾任英文漢聲出版有限公司編輯及台視文化智慧兒童雜誌美編，現從事插畫工作。習慣用圖畫記錄生活週遭，作品溫馨樸實，溫暖動人。曾獲金龍獎、小太陽獎、好書大家讀、金蝶獎年度出版設計大獎最佳插畫、金鼎獎，出版有《小古怪你怎麼啦？》、《小瓢蟲的假日》等著作。

圖：她是我所認識的畫家中，最安靜的一個，照片裡（右一）看起來就是傳統家庭主婦的模樣，不愛拋頭露面，相當樸實。

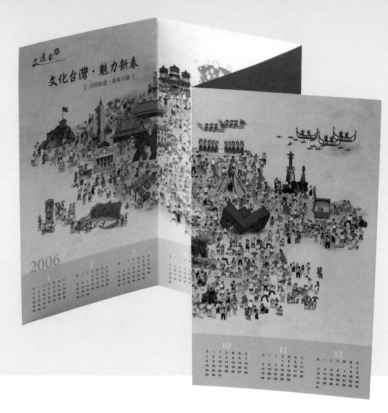

這張畫是文建會
請她畫的 2006 年月曆。
從淡水紅毛城、
彰化八卦山到嘉義的
北回歸線，台灣各地區
重要的地標古蹟
都在這上面了。
畫得相當細膩，
每個地標都有故事。

浸淫在推廣圖畫書的世界裡數十年，我跟這麼多插畫家密切的往來互動之餘，最後還能跟插畫家的全家人都交上好朋友的，在我的經驗中也是有的。回想起來，與官月淑他們一家子的交情，就是最好的例子。

我們最早是在漢聲認識。一九八二年我受漢聲委託，為一套《世界圖畫書精選》擔任編輯顧問與負責選書。官月淑就是這套書的美編，我們在工作上互相搭配得很好、很愉快。當時她正在談戀愛，她先生下班都會來漢聲找她，那時候，我幾乎每天都目睹他們的「溫馨接送情」，就像他們兩人感情的見證人一樣。所以說，我跟這一對戀人，在他們還沒結婚時就相熟了，日子久了也變成老朋友。後來他們終於組成家庭，有了小孩，我跟他們每個家庭成員都變成好朋友，交情超乎一般的朋友關係。

官月淑的先生李良仁跟我也相當親近。他是個雕塑家，有一次很熱心的要幫我雕一座頭像。他興致勃勃地說，我的這座頭像，他要做

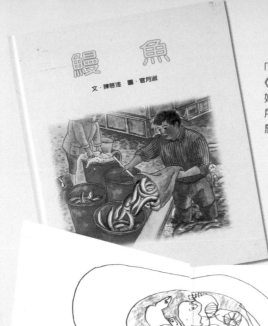

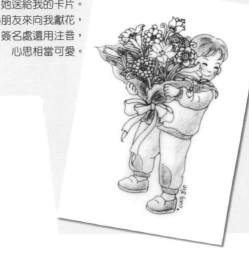

「阿嬤把酒倒進去給鰻吃，鰻魚就喝醉了」。
《鰻魚》畫的其實就是她先生家鄉的特殊產業。
她畫這類主題都是實地取材生活週邊的體驗，
所以她的圖畫書才會這麼親切。
扉頁是她四歲兒子的塗鴉。

這是我開畫展時，
她送給我的卡片。
畫了一個小朋友來向我獻花，
簽名處還用注音，
心思相當可愛。

得像羅丹「沉思者」的風格一樣，然後他除了拍幾張我的照片外，居然全憑印象來做。花了三個月，結果這座頭像完成之後，不但樣貌跟我完全相似，連神情也捕捉得很好。這種細膩，除非像我們這樣對彼此有過長時間的了解，否則一般人很難抓得到神韻。

其實我跟他們家，除了私交好，官月淑是個插畫家，我們在繪本方面的互動也很頻繁。至於她的孩子喜歡畫畫，也把我當好友。官月淑有本叫做《鰻魚》的書，扉頁裡的塗鴉，是她兒子四歲時畫的，上面還寫著「阿嬤把酒倒進去給鰻吃，鰻魚就喝醉了」。官月淑認為教育小孩該讓他自由發揮，所以從不勉強他走什麼路，但是這孩子卻想要畫圖，自己要求讀相關科系。大概從小父母都是藝術工作者，耳濡目染之下受到影響，現在也差不多念大學了。

我認識的所有畫家中，我覺得官月淑這個人最安靜。在大庭廣眾之下比較不會想去表現自己，就像過去的傳統婦女，是默默做事的那種

這張是她民俗繪畫的代表，
洋溢著母子的親切感。
雖然是兒歌，但她的畫
把氣氛都表達出來了。
他們在漢聲工作期間，
非常深入台灣各層面的生活，
就這樣被訓練出敏銳的觀察。

人。我們大概都有那樣的印象，在過去的年代，所謂男主外、女主內，每次家裡有客人來，媽媽總是都在後面忙，打點招待客人的東西，不會多話，也不愛拋頭露面，像師母也是這樣子的。大概當媽媽的人，比較受傳統家庭的影響，擁有這樣的美德，就會很樸實。

另外，我覺得她做事總是非常用心，專注力很強。過去由於漢聲雜誌對民間習俗等議題都介紹得相當深入，美編在這方面就有很多磨練與接觸的機會。漢聲後來還出版生活類型的小百科，全部是本土的自然、文化等各種內容，有這樣的基礎底子，我們一起參與《世界圖畫書精選》的工作時，就有很大的發揮。她對鄉土民俗相關的細節都很考究，題材掌握得確切而生活化，而風格上則很中國、很東方，偏重國畫水墨毛筆式的線條。我時常會送一些日本東洋風格畫風的東西給她，比較屬於日本民俗文化的題材，我覺得很適合她欣賞，畢竟台灣的歷史也有過一段日據時期。看她的作品，會

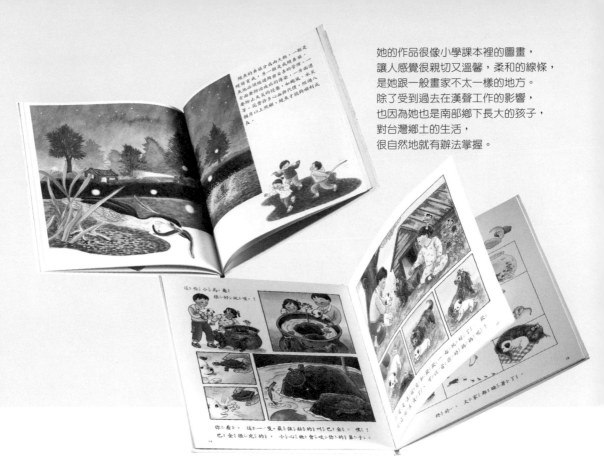

她的作品很像小學課本裡的圖畫，
讓人感覺很親切又溫馨，柔和的線條，
是她跟一般畫家不太一樣的地方。
除了受到過去在漢聲工作的影響，
也因為她也是南部鄉下長大的孩子，
對台灣鄉土的生活，
很自然地就有辦法掌握。

覺得很像我們小學課本裡的圖畫，讓人感覺親切、懷念而溫馨。

後來她離開漢聲雜誌後，開始自己創作圖畫書。在台灣，我們一般看到科學方面的兒童圖畫書都太理論了，而她的創作則從家庭出發，是生活科學。他的作品常定位在家庭生活，把家裡面會出現的寵物都呈現在畫面上，除了貓、狗、鳥，連小小的水生動物，像烏龜和魚，都帶進去了，像個小小動物園，跟孩子的生活所見非常接近。她畫人物也很有親切感，

《我家是小小動物園》這本書的內容與孩子的生活所見非常貼近，我總覺得媽媽來畫童書，都會有很具體的觀察。

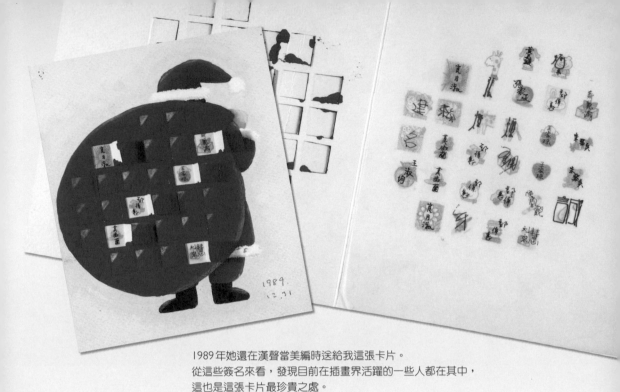

1989年她還在漢聲當美編時送給我這張卡片。
從這些簽名來看，發現目前在插畫界活躍的一些人都在其中，
這也是這張卡片最珍貴之處。

我常覺得媽媽來畫童書，都會有很具體的觀察，因為她可以將孩子跟同學之間的互動給畫進來。

漢聲可算是台灣引進國外圖畫書最成功的例子。我對於兒童圖畫書的推廣，也可以說就是從漢聲出發。台灣過去的圖畫書幾乎都是盜版的，從漢聲開始，才第一次向國外買版權，不論是日本或歐美的，漢聲通通都願意正式購買版權，這算得上是台灣兒童圖畫書出版的里程碑。後來漢聲改組廢除兒童部門時，很多出版社就去搶人才。一九八九年她還在漢聲當美編時，官月淑寄給我的卡片，上頭的人名，多半是目前在插畫界活躍的名單。這真的很有趣，因為從這張卡片可以看出台灣本土成功插畫家的源頭，許多都出自漢聲，他們剛開始都是漢聲的美編，後來擴散到遠流或到別的地方，至今也已經二十年了。✉

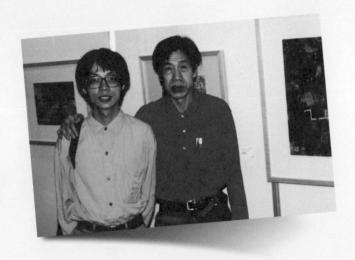

·····與鳥同居的貓頭鷹畫家······ ○ ······ ○ ·· ○ ·········· ····

何 華仁

畫家簡介 一九五八年出生於台北市。曾任中國時報美編、
自立報系美術創意總監，目前專職創作。其風格以簡單構圖、
純熟俐落的版畫線條融入寫實畫風著稱，曾出版一系列的生物
生態主題插畫與版畫作品。曾獲兒童圖書類金鼎獎，入選「台
灣兒童文學100」、小太陽最佳插圖獎，以及金鼎獎少年圖畫
書類美術編輯大獎。作品有《燕心果》、《鳥聲》、《台灣野鳥圖
誌》、《鳥兒的家》、《春天的短歌》、《小島上的貓頭鷹》、《灰
面鵟鷹的旅行》等。

圖：個頭小小的何華仁，外表看起來好像學生，我們都叫他「鳥人」。
像他這樣的身材，才有辦法到山上到處跑。

何華仁許多的時間都花在野外，
跟鳥混在一起，後來也變成「鳥會」的一員。
這是他替中華野鳥學會所繪的活動海報。

何華仁不太寫書信，
他畫了翡翠鳥給我，代替春節賀卡。
有時候他的畫很有中國風的趣味。

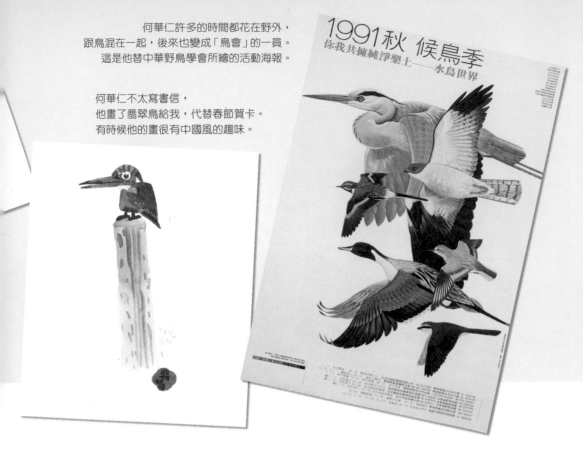

當初會認識何華仁，是他幫某一本自然雜誌畫鳥，讓我注意到他。那時他畫的鳥有點圖案式，不完全是靠觀察得來，所以畫面顯得比較平板。正好他妹妹那時擔任《小樹苗》的美編，而我正是《小樹苗》的顧問，就對他的畫法表示了一點意見，還說我想幫他寫文章做介紹。結果他很慌張：「老師不要啦！我自己很不滿意這樣的畫法，你提到觀察力還不夠的缺點，我自己也很清楚，我還需要很大的努力，所以請不要報導出去」。

他希望我不要寫，我也就答應他。並且跟他說，我認識日本的藪內正幸，他是日本畫鳥的第一人。藪內正幸的東西非常好，可惜因為地區性不一樣，生態環境不同，所以無法引進台灣。但是你看人家有這樣的畫家，他的畫可以精細到這種程度，我們台灣也很需要這樣的人才。所以我把藪內正幸介紹給何華仁，順便出借很多書供他參考，鼓勵他繼續觀察、繼續畫鳥，不要放棄。結果，喜歡畫鳥的何華仁，果

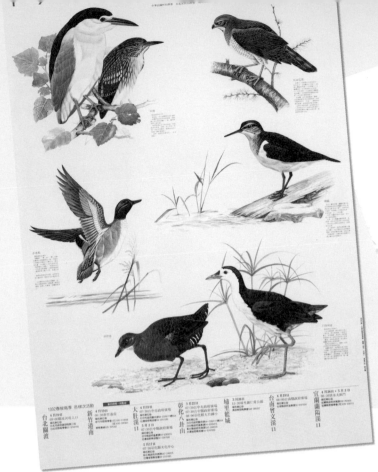

雖然他跟日本的藪內正幸同樣
都畫得很工筆，可是從作品當中，
還是可以發現氣質不太相同。

然就在鳥的世界摸索出一條成功的路，成為台灣畫鳥的第一把交椅。我聽說他還到六龜去作田野觀察，一去就在山上窩半年不下山，全心全意畫鳥，等於是去山上練功，相當專注。後來他也就搬到宜蘭，遠離都市，因為他也跟藪內正幸一樣，到野外的日子比在人群中，讓他過得更快活。

何華仁也是我們「九人畫會」裡的成員，裡面他最年輕，也很會動腦筋，我們都叫他「鳥人」。他個頭長得小小的，好像個學生，相信也是因為這樣的身材，才有辦法到山上到處跑，太胖的人沒辦法，會爬不動。我發現畫鳥的人，話都很少，在九人畫會期間，鳥人不太用人類的思想來交際，他擅長的是觀察。我們也很少碰面，因為他更多的時間都在野外，跟鳥混在一起，後來也變成鳥類協會的成員。

雖然他跟日本的藪內正幸最後同樣都畫得很工筆，可是從作品當中，還是可以發現氣質不太相同。在台灣，他的畫跟一般圖鑑的差異，太相同。

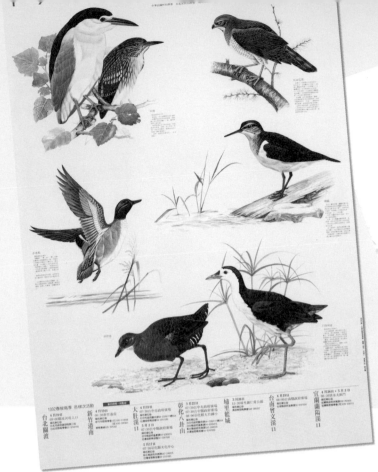

他為墾丁國家公園製作的《灰面鵟鷹的旅行》
是比較近期的作品。畫自然的東西不能憑想像，
田野的生態全靠觀察能力，
因為鳥的生活環境與習性不同，
有的在山上，有的在河邊、田野、
甚至海邊。田野調查工作要很足，
才能真正地進入鳥的世界。

筆觸簡化到不能再簡化，
這時候他的畫已經很有
木刻的味道了。

在於他會融入鳥的自然環境，靠著長期觀察，真正在鳥的生態裡捕捉到的畫面，所以比較活，呈現出一般圖鑑少有的生動。

我在出版社擔任顧問推廣兒童圖畫書，也常請他來為幼兒創作。基於我與他的交情，每次我都凹他來幫忙畫，還要他別算稿費，請他不要太計較利益。坦白說，實在因為台灣稿費本來就不高，要請他畫，他的工時算起來根本不合成本，所以我是請他站在對台灣教育的貢獻上來畫，這樣就有很大的意義了！我覺得台灣有這樣的畫家，也是文化的寶，為台灣生態做出很大的貢獻。

在插畫界，專攻鳥這個領域比較窄，過去沒有人做過，也沒有人靠這個成功。雖然後來讓他闖出一片天，但一年也出一兩本書，實在也很難生存。你看他為墾丁國家畫的政府出版品，創作時間長達五個月，每天持續畫五個小時，得靠著過人的耐心與專注才能完成。但這種書外面買不到，只有特別的地點才有得賣，

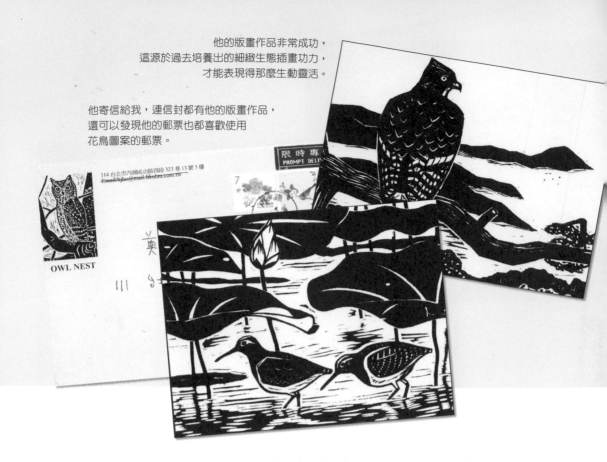

他的版畫作品非常成功，
這源於過去培養出的細緻生態插畫功力，
才能表現得那麼生動靈活。

他寄信給我，連信封都有他的版畫作品，
還可以發現他的郵票也都喜歡使用
花鳥圖案的郵票。

114 台北市內湖區成功路四段 323 巷 13 號 5 樓
Email:ljho@mail.tikulau.com.tw

OWL NEST

限 時 專 送
PROMPT DELIV

所以他願意如此投入，我也很感動。

後來何華仁轉戰藝術作品，以版畫創作為特點，這才算讓他穩健地踏出一番格局。他成功的走出精細畫，改作木刻版畫作品。台灣鳥類木刻版畫就他做得最成功，價格不斐但卻賣得很好。因為他已經將細緻的生態插畫發展到一個程度，動態的特性都掌握得爐火純青，再從細膩當中開始逐步簡略，直到不能再簡略，所以他的版畫才能那麼生動。尤其是他創作的貓頭鷹，木刻簡略到這種程度，但表情卻是如此靈活。

他在版畫領域成功之後，為了出版《小島上的貓頭鷹》這本書，出版社希望找何華仁畫插圖，就拜託我去說服他。剛開始他直接就拒絕我，因為他的版畫價錢不錯，且創作一張，一版就可以印三十張左右，畫圖畫書稿費也才六、七萬，還要畫十幾張，所以投資報酬差太多，他不想做。但是，出版社要我勸他啊！怎麼辦呢？我只好硬著頭皮跟他說，不然你就做成

《小島上的貓頭鷹》這本書以版畫套色印刷，
搞不好是台灣第一本賣到國外去的鳥類生態書。
另外他自己作了迷你版手作書，是少見的私家珍藏。

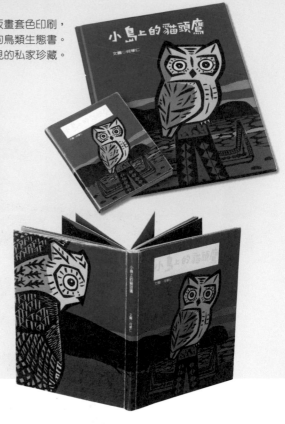

除了鳥類的木刻版畫，
有時候何華仁也會以民俗為主題來創作。

台灣鳥類的木刻品他作的最成功，
不論是版畫或是周邊商品都賣得很好，
這是他以貓頭鷹為主題的桌曆。

版畫，印成圖畫書之外，你每張都還可以單獨賣錢，至於內容顏色，我們就用指定套色，不要用彩色印刷。這才讓我說服成功了，願意接下這本書的工作。

結果這本《小島上的貓頭鷹》很成功，版權還賣到日本，搞不好這是台灣的鳥類生態書第一本賣到國外去的先例。他也很貼心，在書還沒印刷前，就做了這本迷你版的手作書送給我，算是少有的私家珍藏版。我建議出版社也可以出這樣的小開本，當作禮物書也很棒的。

Zhong Yizhen

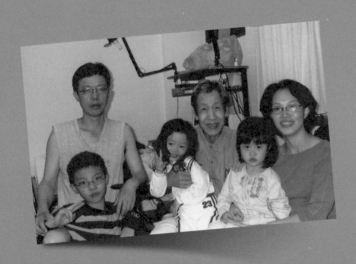

 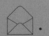

鍾　易眞

畫家簡介 一九六三年出生於花蓮。畢業後曾於理科出版社任職美術編輯，目前為自由藝術工作者，投身於插畫及繪本工作。她的畫風細膩，特別在台灣鄉間生活的描繪上刻畫傳神、深具感情，作品曾獲新加坡文部省中文課外讀物入選。著有《小溪不見了》、《村童的遊戲》、《香噴噴的蕃薯》、《牛奶怪來了》、《農家的一天》、《親愛的野狼》、《香蕉》、《水牛》、《不想被噓童話集》、《年獸魯拉回家了》等。

圖：我和鍾易真（右一）一家子都熟，還去過他們花蓮的家中作客。

連隨手塗鴉，都是一派悠然自在的樣子，
看她的卡片就知道她的個性。男生畫的卡片就純粹設計性，
女生則會對所畫的事物充滿感情。鍾易真寄給我的卡片，
可以看出很寬容、很開闊的性情，這是她的特質。

墻頭上的花貓。

1996. 9. 25

我時常跟插畫家們交往，很多的時候，他們總是「老師啊！老師」的叫我，但其實在這本書介紹到的插畫家中，讓我真正在課堂上教過的學生只有兩個。其他人會稱呼我老師，我猜想，應該是一來我本就是學校教兒童美術的退休老師；二來我年齡較長，凡遇到我的年輕插畫界後輩，通通習慣暱稱我老師；第三個原因，是我擔任過很多出版社的顧問，也常受任指導出版社美編的關係。

我與鍾易真的結緣也真脫不了這三種關係。

所以如果「不太嚴格」的講起來，鍾易真也算是我的學生了。這段緣分，要追溯到一九九七年，當時專門出版自然書籍的「理科出版社」找我當顧問，希望指導他們旗下的插畫家畫圖畫書，鍾易真就在那裡當美編，我們就從那時候開始認識的。

「理科出版社」的老闆很有理想，除了出版自然書籍，還想多為兒童做點事情，所以一心投入兒童繪本。他找來六、七個年輕插畫家，全

鍾易真的個性認真，做事情也很投入。
她對生活週遭常帶有很深的感情。
像這張賀卡就畫了一隻黑貓，
還用文字描述這隻貓咪多災多難的一生，
雖然看似輕描淡寫，
但依然可以感受她對這隻貓
濃郁的疼惜與憐愛。

理科出版社規劃了一套兒童繪本，
鍾易真是其中的插畫家，我擔任指導，
開啓了跟她合作的機緣。

都是女生，說是女生比較好激勵，也比較乖巧。為了指導這群女生，除了我之外，還請了農委會的圖書館主任馬景賢來擔任文字顧問，就由我們兩人負責建立起她們的圖畫書系。

那時候，我就發現一件很有趣的事情：當初這群年輕插畫家，許多剛從美工科或藝專畢業，講到畫人物都嚇得要命。因為過去所受的藝術教育都在畫靜物，從來沒有畫人物的經驗，頂多畫畫石膏像，所以我就鼓勵她們先從國外繪本的人物畫觀摩起，感受國外插畫家的觀察力與親切感。我常常提供自己收藏的繪本給她們參考，當時她們最喜歡的插畫家是日本的林明子，她的畫風很溫馨，尤其畫幼兒的部分最厲害，粉嫩粉嫩的，因為她都會親身到幼稚園或是以親戚朋友的孩子為對象速寫，所以她的畫才特別動人。女孩子們都很喜歡她，好像女性天生對可愛的東西都會產生母愛，鍾易真也是這樣。我發現，由於她對林明子的欣賞，影響到她日後畫裡的動態表情與生活情

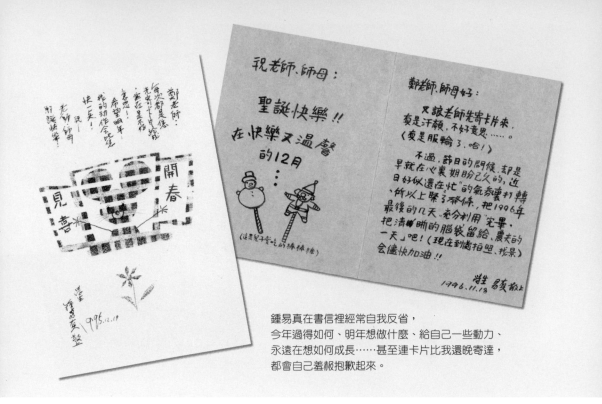

鍾易真在書信裡經常自我反省，
今年過得如何、明年想做什麼、給自己一些動力、
永遠在想如何成長……甚至連卡片比我還晚寄達，
都會自己羞赧抱歉起來。

調，從這裡慢慢開始建立出自己的風格。

其實我對這些年輕人，剛接觸的時候，多半比較注意她們性格上比較適合哪一類的主題，至於畫風，我也都鼓勵她們要走自己的路子。那個時代，這些年輕插畫家們都很兢兢業業，對藝術工作很賣力。鍾易真跟別人不一樣的地方，是她比較敢來討教老師。她很積極地想知道自己在哪方面比較缺乏，也會要求更多的相關資料可以參考，她的認真讓我印象深刻。

當時我常告訴她：「你要畫生活情境，就要取材日常生活裡的實物，像廚房用品、客廳裡的家具，而不是憑空想像」。很多人以為畫兒童書可以憑空來畫，那是絕對不可行的，我一直用這個觀念磨練她。沒想到日後，鍾易真講到創作經常提及我對她的影響，似乎她的人生閱歷越成熟，反而越懷念過去相處的情分，還在揣摩當年我對她的指導。都已經是兩個孩子的媽了，在她的書信裡還常會問我，她的作品是否鬆懈了，要我看看她的畫作是否有進步。

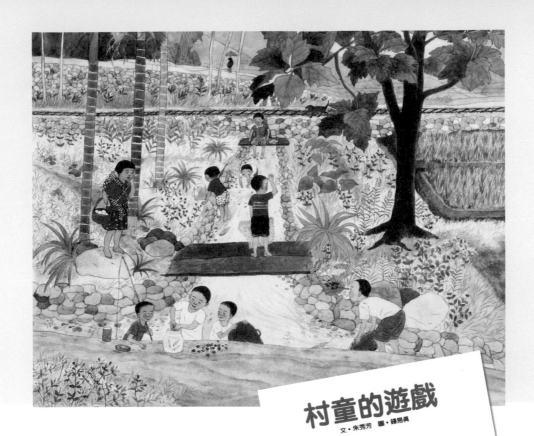

村童的遊戲

文・朱秀芳　圖・鍾易真

能教到這樣的學生，如此的念舊與珍惜，是當老師最大的滿足。經過這麼多年，我跟她已經不單只是師生關係，好像會穩穩地一輩子持續下去，有這樣深厚的情誼。

她畫的書，我最喜歡《村童的遊戲》，很像以前的舊照片，暖色調非常古樸協調，如實呈現了過去年代懷舊的遊戲跟玩具。她筆下的人物都非常可愛又很有親切感，兒童表情很生

我拿林明子的圖畫書給她參考，
要她細心揣摩並從中學習。
《村童的遊戲》是我最喜歡的作品，
介紹如何利用我們生活週遭隨手可得
的自然物品來做童玩，相當成功。

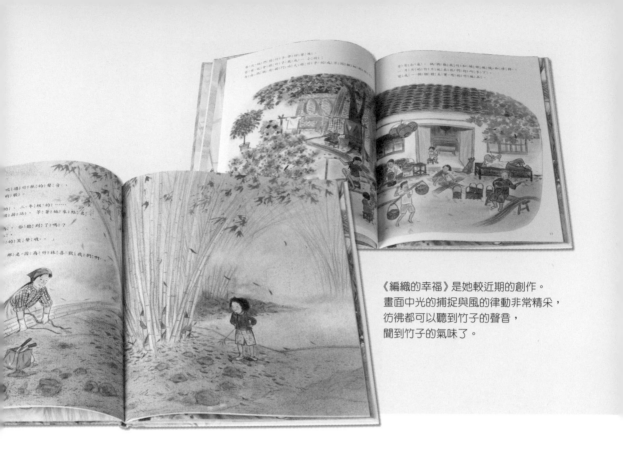

《編織的幸福》是她較近期的創作。
畫面中光的捕捉與風的律動非常精采，
彷彿都可以聽到竹子的聲音，
聞到竹子的氣味了。

動，人的情趣比較豐富，生活細節鉅細靡遺。從她的場景佈局看起來，還是會發現當年林明子對她的影響，但是她已經將這個畫家給她的啟發，內化到自己的作品中了。

《編織的幸福》是她比較新的作品，竹的聲音、香味都從畫面溢出來了。光影捕捉得很好，有風在律動的感覺，卻很寧靜。用色、水分也掌握得宜，該省略的地方就省，自然的味道之中，有內涵與深度，情境很美。我覺得她的東西進步很大，不辜負原就是美工科畢業的料子，後來轉入插畫，已經有相當的成績，現在也出版這麼多作品了。

畫畫是不能用嘴巴講講就可以了，要一直畫、一直畫，直到畫出畫面以外的心境，就掌握住氣氛了，因此環境非常重要。鍾易真畫的是台灣真正的鄉村生活，這與她的成長背景有關。她出生在花蓮，畢業後留在台北工作，但之後又回到花蓮創作了。我當年注意到她的個人特質，發現她有一份純真，對鄉下的東西很有感

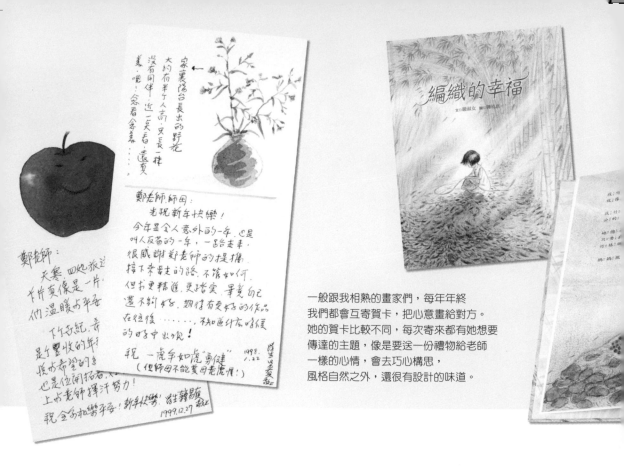

一般跟我相熟的畫家們，每年年終
我們都會互寄賀卡，把心意畫給對方。
她的賀卡比較不同，每次寄來都有她想要
傳達的主題，像是要送一份禮物給老師
一樣的心情，會去巧心構思，
風格自然之外，還很有設計的味道。

情。另外她當時已經結婚了，對於孩子的觀察
很細膩，有母愛在裡面發酵，是個很溫暖的人。
我後來還曾到她花蓮的家裡去作客。那時才
知道原來很多圖畫書中，她的孩子就是她繪本
裡的主角。她回到花蓮後，就將自己的房子開
放出來，讓別的孩子也可以來玩來畫畫，親自
教導他們。我教兒童畫，她也同樣在教小孩子
創作；我教媽媽教室，她回到花蓮也教鄉下阿
嬤繪畫。一個插畫家，把自己的生活範圍拓展
開來，生活重心放在兒童身上，創作目標也在
兒童身上，如果你能從她的畫裡面看出那濃厚
的愛，我們可以說，那都是她用愛生活所產生
出來的畫面。

我去鍾易真他們家玩，還有一件好玩的事情
可以說說。那就是，當我要打道回府的時候，
她開車載我去機場的半路上，說：「老師啊，我
的孩子打從出生，第一次會跟我討論客人的事
哩！我大兒子跟我說這個爺爺好奇怪，為什麼
第一天都不理我們？可是第二天我們卻通通都

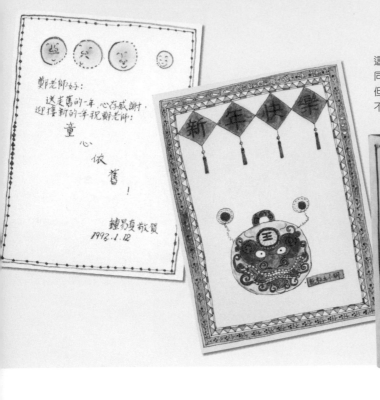

這幾張賀卡很有民俗氣氛，
同時也很有設計的味道，
但給人感受是是淡淡的，
不像廣告畫那樣色彩厚重。

想跟他交朋友？他是不是在變魔術？把我們通通變過去他那一國了！」她跟我說，她的小女兒看到客人就會躲起來，可是碰到我，就像被我抓到了一樣，第一天還不敢看我，第二天就坐到我的腿上，講故事給我聽，還拿她的玩具給我玩。

可能我比較有「孩子緣」吧！另外，很多人不知道怎麼跟小孩子玩，其實很簡單──「剛開始開放心胸讓他觀察你，接著他就會來靠近你」。只要懷著一份純真的心，這個方法就算對大人也一樣好用。假使有機會，有一天我也很想對鍾易真的孩子說：「我也對你媽媽變魔術喔！她跟我也是一國的，所以我們通通都是一國的。」

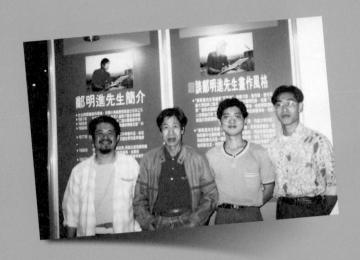

‧‧‧土土土到骨子裡‧‧‧‧‧‧‧‧‧‧‧‧‧‧‧‧‧‧‧‧‧‧ ‧‧‧

王 金選

■畫家簡介■一九六四年出生於台中新社。一九九一年出版第一本台語兒歌作品《紅龜粿》後,開始投入兒童文學創作,現為專業漫畫、兒歌作家和插畫家。其作品線條簡單,用色明亮,喜歡以大眼人物當造形,帶有自畫像的趣味特徵。曾獲信誼兒童文學獎推薦、新聞局金鼎獎優良圖書推薦獎、國立編譯館漫畫比賽第一名、中國時報年度最佳童書十大好書、洪建全兒童文學獎優選、文建會「好書大家讀」推薦等獎項。目前圖文著作有《紅龜粿》、《指甲花》、《大豆黃豆毛豆》、《點心攤》、《月球休閒樂園》、《3499個愛──抗癌小詩人周大觀的故事》等作品出版。

圖:我開畫展時,他(照片中右二)二話不說就來幫忙掛畫什麼的,很有服務熱誠。

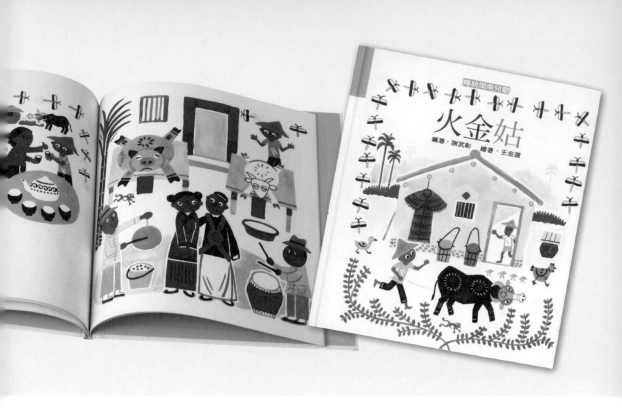

俗話常常說「吃虧就是佔便宜」，但我總是覺得，除非那人天生敦厚老實，不喜歡計較，否則一般人真的很難做到平心靜氣、還能任勞任怨。很幸運的，碰巧我遇到這一位年輕人，他的態度認真誠懇，而且很有服務熱誠。比方在我們的「兒童文學學會」裡，什麼打雜的粗活他都願意做，套句台語來形容，他是個「土土土」的道地鄉下小孩，心地善良又勤勞，做事務實認真，在學會裡，就他這個年輕人最愛跟我們這些老人在一起，到處做東做西，還做得很輕鬆樂意。

算起來我跟王金選認識是一九九一年，他寫《紅龜粿》這本書的時候。當時他二十出頭，卻很崇拜我跟曹俊彥這種畫家，把我們當作學習的對象，老的、小的處在一塊，也很談得來。除了我們經常鼓勵他，他自己也相當奮發，力求表現，是個很「古意」的年輕人。雖然我跟他之間並沒有什麼合作，但是我有事的時候，他二話不說就會來幫忙，像我開畫展，他會來

能寫能畫的特長讓他在插畫界發展得很成功，
目前他已經出版了不少作品，也得過不少獎。
無論作品或做人，他就是討人喜歡。

「逗腳手」掛畫什麼的；他也會寫一些書法讓學會的人拿去義賣，所得全部捐給學會，很願意從事公眾事務。

王金選並不是藝術學校畢業的人，他畫畫的工夫也沒經過什麼特別訓練，但是他相當擅長畫漫畫，不只如此，他還會寫兒歌。《紅龜粿》這個作品，讓他的文字得到了信誼兒歌的推薦獎，後來出版社還請曹俊彥搭配這本兒歌畫插畫，成為很具代表性的作品。雖然王金選還滿年輕的，但是他描繪的一些兒歌或插畫，感覺起來似乎都年代久遠，在都市成長的小孩，就畫不出、也寫不出他的那種「土味」但從小生長在鄉下的他來處理這類題材就得心應手。

能寫能畫的特長，吸引了很多人的目光，國語日報就常刊載他的作品，出版社也喜歡找他，得過的獎也不少。他所畫的作品，幾乎都是搭配自己寫的文字，在文章中，他跟鄉下的人物、動物都非常親近，好像他自己就生活在其中，充滿童趣。其實他的創作的確就是反

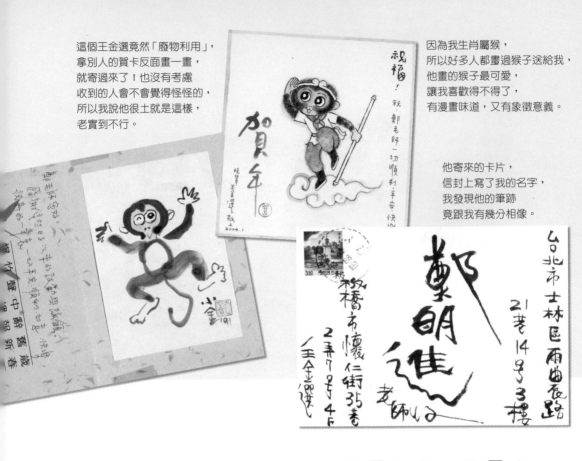

這個王金選竟然「廢物利用」，拿別人的賀卡反面畫一畫，就寄過來了！也沒有考慮收到的人會不會覺得怪怪的，所以我說他很土就是這樣，老實到不行。

因為我生肖屬猴，所以好多人都畫過猴子送給我，他畫的猴子最可愛，讓我喜歡得不得了，有漫畫味道，又有象徵意義。

他寄來的卡片，信封上寫了我的名字，我發現他的筆跡竟跟我有幾分相像。

應他小時候的生活情境，寫實得很，若不是他「土土土」到骨子裡去，還真表現不出那種味道與情感。

我常覺得我們的國民教育比不上家庭教育，充滿條文與形式化，結果教育跟生活無法聯結在一起。如果我們當老師的，真要替教育裡的「生活味」打分數，只有十分，這樣的體制，怎麼教育出有生活情感的兒童呢？

所以我常回過頭來想，王金選沒有受過科班訓練反而是好事，能擺脫學院派的束縛，從家鄉的土地獲得更多創作的情感與養分。他作品風格多樣，有漫畫又有水墨技法，搭配了很多方式來創作，可以說都是出自天份，他作品中的神韻是訓練不來的。

他也參與了我們一群藝術家去陶博館玩陶陶盤的活動，後來陶博館還把他的作品製成墊板送給小學生。陶博館並沒有考量陶盤的作者是不是很有名氣或資歷，單純因為他的作品散發一股童真，最適合送給兒童，就選了他的作品。

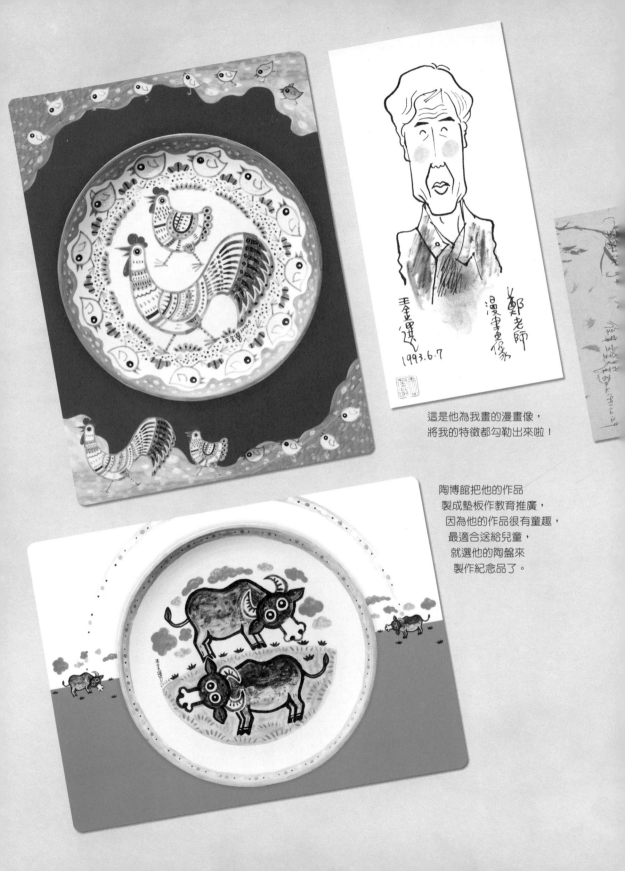

這是他為我畫的漫畫像，
將我的特徵都勾勒出來啦！

陶博館把他的作品
製成墊板作教育推廣，
因為他的作品很有童趣，
最適合送給兒童，
就選他的陶盤來
製作紀念品了。

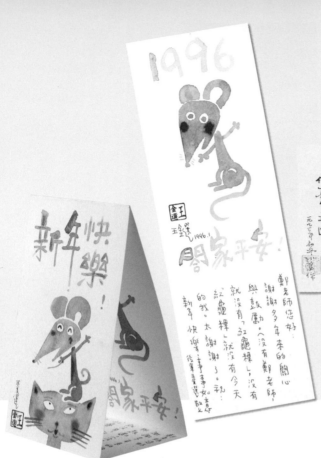

不是科班出身的他，照樣畫得很好，
可以說他極有天份。像圖中的卡片
就只有簡單幾筆，有漫畫風格兼具水墨技法，
他所抓到的神韻，是訓練不來的。

他這個人，無論作品或做人，就是討人喜歡，很天真、很討喜，也不怕被人佔便宜。

他在一張卡片上寫著：「沒有鄭老師就沒有《紅龜粿》，沒有《紅龜粿》就沒有今天的我」，這份表達讓我很動容。我知道年輕人比較喜歡我對待他們的方式和態度，因為我不會去主導或影響他們，而是站在美術老師的立場跟他們相處，所以他們接近我就比較容易，也喜歡和我溝通。我想，這或許是我比其他前輩受歡迎的原因吧！人啊，一生都在學習，面對這些後輩我也在學習，相處無需客套，只要真心誠意，不計較利益，就能累積真正的感情。這本書也是在這樣子的前提下，才有辦法完成的。

Lin Ligi

林 麗琪

畫家簡介 一九六五年出生於宜蘭，現居北投。一九九五年進入鄭明進老師帶領的「媽媽繪畫班」習畫三年，開啓她畫植物的機緣。曾為郵政總局繪製草本花郵票、玫瑰花明信片，一九九八年獲福爾摩沙童書插畫展佳作。目前作品有《我的春夏秋冬》、《植物Q&A》、《我的自然調色盤》、《林麗琪的秘密花園》、《賞葉》等。

圖：和林麗琪合影。

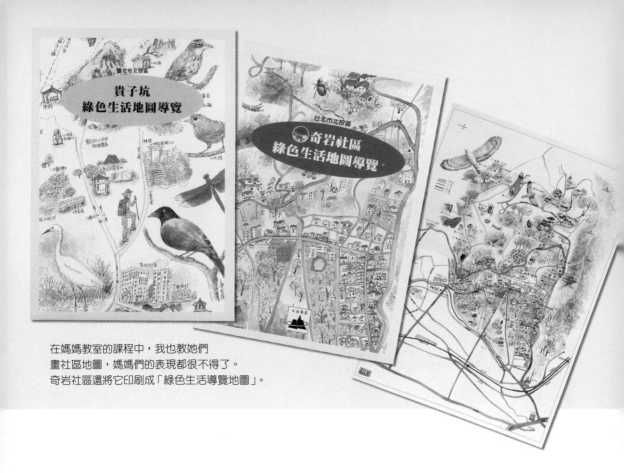

在媽媽教室的課程中，我也教她們
畫社區地圖，媽媽們的表現都很不得了。
奇岩社區還將它印刷成「綠色生活導覽地圖」。

人生會在哪裡轉彎，是誰都說不準的。今天你以為人生的格局已經抵定，但誰知道明天又有一番新局等著你；今天你以為自己的能力差不多可以預期，誰知道明天又激發出另一個你所不認識的自己；今天我擔任老師指導學生，可能明天我會從學生身上學到更多。每一段人生都是驚喜，有時真的很難預料會開出什麼花、結出什麼果。林麗琪是我教社區媽媽教室時的學生，她在繪畫的世界開出亮眼的成績，很高興這段過程我也有參與。

身為全職的家庭主婦，林麗琪並沒有太多工作經驗。她跟先生都是宜蘭人，結婚後從家鄉羅東搬到台北，就一直住在「奇岩社區」。這個模範社區很有趣，不但發行社區報、成立各種社團，還會為徵求社區的LOGO舉辦設計比賽，是個居民活動很熱絡的社區，對社區媽媽的生活各層面也都很關照。有一次社區媽媽們想開一個「媽媽繪畫班」，會長到處尋找師資，後來是在有人推薦下請我過去指導。這個繪畫班熱鬧得不得了，成員多達四十幾人，林

我們的書信往來，以手繪卡片居多。
她算是我的學生當中，擁有我的畫最多的一位，
她也送給我很多她的原畫。

鄭老師，師母，您好：
祝福老師全家人──
春節愉快
身體健康！

──山木嬰花──
就像春神，穿著桃紅色的舞裙
來到人間。

麗琪敬上
2004.1.19

麗琪就是在這時候跑來上我的課。

我在這個繪畫班教了幾年，起初並沒有特別留意林麗琪這個人，反倒是她畫畫裡的特殊風格吸引了我。她剛開始學畫時比較偏好唯美的靜物，要她畫人、畫昆蟲等「會動的東西」，她都不敢碰。她很喜歡細筆的畫法，用得卻是水彩。我告訴她，這樣是沒辦法達到效果的，不管使用鉛筆也好、毛筆也好，必須用眼睛看清楚，然後要分大的筆、小的筆，還有一種更細的紅豆筆。物件用細筆畫，才能畫出她想要的細膩。她天生就有股愛畫畫的熱情，同個主題別的同學通常畫一張，她會畫四五張。雖說她高中在學校畫過壁報，但現在回頭看她初期在媽媽教室的作品，說她過去從來沒有正式學過畫，還是令人難以相信。

我對林麗琪最早的印象，只覺得她很靦腆，很少講話，總是安安靜靜的。媽媽教室的同學們，都形容林麗琪這個人很直，什麼都不懂，生活太單純了。但是以我來看，沒有什麼社會歷練的林麗琪，正因為生活單純，所以她

我生日的時候，媽媽教室
的學生們一起畫賀卡，
每個人各畫一格送給我。
封面設計是林麗琪，
看得出來很天真單純。

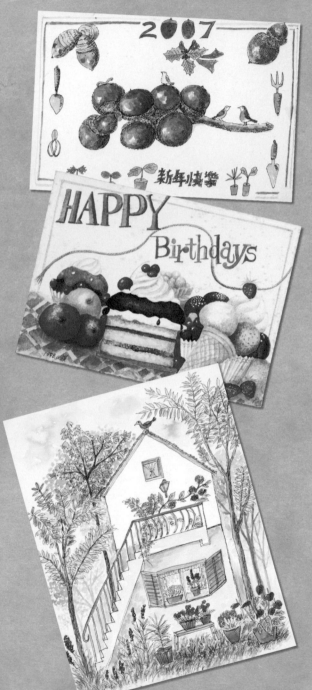

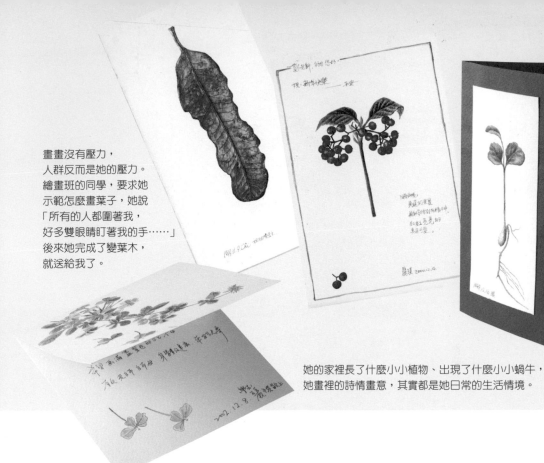

畫畫沒有壓力，
人群反而是她的壓力。
繪畫班的同學，要求她
示範怎麼畫葉子，她說
「所有的人都圍著我，
好多雙眼睛盯著我的手……」
後來她完成了變葉木，
就送給我了。

她的家裡長了什麼小小植物、出現了什麼小小蝸牛，
她畫裡的詩情畫意，其實都是她日常的生活情境。

的畫裡沒有俗氣流氣；也因為生活單純，更容
易靜下心來畫，讓她的畫比其他人更細膩純淨。

她住在陽明山下，窗外就是山坡，可以看到
很多的植物，她每天一大早都會帶狗上山散
步。她的家簡直像個小小花園，還沒進門，就
可以看到一片花花草草，植物像她的親人一
樣，她的生活好清新。這樣的環境與生活，剛
好適合林麗琪的個性，她的家裡長了什麼小小
植物、出現了什麼小小蝸牛，她都可以很投
入、很放鬆的畫出那種詩情畫意。植物畫也需
要這種畫家才能畫得生動，不同於攝影，對林
麗琪來說，這些情境都在她的日常生活中，隨
手可得。

畫畫沒有壓力，但人群反而是她的壓力。當
家庭主婦少有經驗在外面「走跳」，面對眾人
也讓她容易緊張。過去繪畫班上的同學，曾因
為她植物畫得好，要求她示範怎麼畫葉子，她
簡直連手都要抖起來。後來她跟我學畫三年，
走上創作的路，她的獨特畫風也引來許多注

她畫這張寄給我讓我很詫異。林麗琪很少畫
這樣有故事性的內容，猴子在北投泡溫泉，
這一張很偶然跳出來，很特別的幽默，
不知道她在想什麼。這幅畫跟她畫的植物
差異很大，像漫畫。

後來她的創作越來越純熟，
也比較敢畫「動的」了，
獲得了鼓勵，她才慢慢有了信心，
如今她已經很成功了。

有一次，她心血來潮光
用憑想像就畫我，雖然不太像，
但是神韻和某種感覺也抓到了。

意，連郵局都請她畫郵票。這份收入讓她嚇
了一跳，當她告訴我稿費時，結巴得講不出話
來。還有一次，博物館請她開植物畫的課，也
讓她嚇死了。她跑來跟我說：「老師啊，怎麼
辦？」看她急得都要冒汗了，怕得要命，我就
跟她說：「你就平常心啊，先寫寫大綱，然後
拿作品過去，照你畫畫的經驗去講。」這樣的
狀況發生過很多次，後來她累積了比較多接觸
外界的經驗，才開始慢慢有了突破。

說起來，林麗琪在插畫界的出頭，也真是個
奇蹟。剛開始她會畫植物，主要是因為她
「不敢畫會動的東西」，所以自然選擇身邊最
親近的植物，持續的觀察與創作，反而讓她走
出一條很有特色的路。台灣植物畫家能畫得像
她那麼細膩的很少，尤其她的風格除了寫實之
外，還很夢幻，像精靈一樣，很有感情。她把
台灣的植物，畫得很有歐美植物畫的氛圍。後
來她的創作越來越純熟，也比較敢畫「動的」
了，先學畫昆蟲，再來是鳥，如今她已經很成

郵局請她畫的首日封，
郵票她大概畫了有兩三套，
都很受歡迎，台灣像她這種
植物畫風的很少。

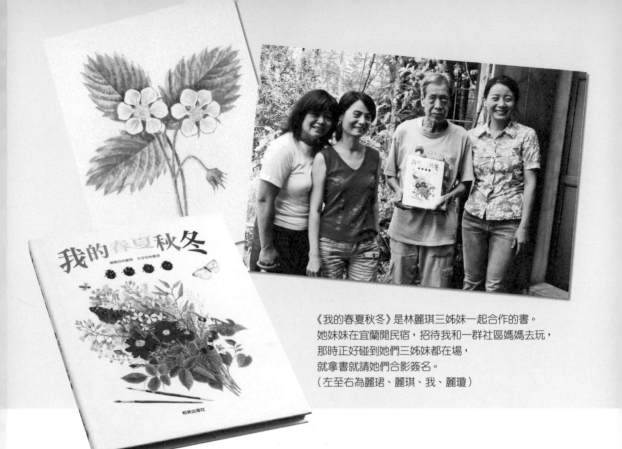

《我的春夏秋冬》是林麗琪三姊妹一起合作的書。
她妹妹在宜蘭開民宿，招待我和一群社區媽媽去玩，
那時正好碰到她們三姊妹都在場，
就拿書就請她們合影簽名。
（左至右為麗珺、麗琪、我、麗瓊）

功了，也比以前更有信心。

《我的春夏秋冬》是他們三姊妹一起合作的書，我從沒見過國外有像他們這樣姊妹一起創作的案例，所以感覺特別珍貴。當初為了這本書，林麗琪還遠赴加拿大找她姊妹寫文章。林麗琪畫插畫，林麗珺負責文字，最小的妹妹林麗瓊則負責設計。我想這三姊妹一起創作的故事，應該可以破圖畫書的世界紀錄。

話說林麗琪在媽媽教室的課程結束後，就成立「奇岩畫會」，以她家作為畫會的據點，每個月舉辦同學會，至今持續不曾間斷。我看到很多家庭主婦為家庭犧牲，也沒有遇到好的機會，或遇到了卻沒有受到支持鼓勵，很容易就這樣埋沒了。但是林麗琪從主婦生活裡走出來，是個很難得的例子，正好可以作為許多人的人生見證，鼓勵現下的許多年輕人別自我放棄，機會可以以任何方式出現。林麗琪做到了，要相信自己，你也可以這樣做了。✉

各大出版社的童書編輯都知道，要進入圖畫書的世界，沒有到鄭老師家去「朝聖」一番，算是白幹了。小編我也在一天心血來潮，在那個神奇的書房中，糾纏著老師搬出一本又一本台灣實在少見的兒童圖畫書，津津有味地大飽眼福。突然間我想到一件事……

「咦？老師，這些收藏像明信片啊、限量原畫書籤、精裝繪本、巨幅海報什麼的，都是怎麼來的啊？」

「嘿嘿……不可說、不可說。」只見鄭老師抿嘴乾笑兩聲，臉上閃過一抹神祕，一副天機不可洩漏的模樣！你知道，人就是這樣，一旦被勾起好奇心，心裡就像有幾百條毛毛蟲在鑽，不停冒出問號，不得到一個答案簡直坐立難安呀！

話說回來，好奇心可是人類進步的原動力啊……不管了，明的不行，來暗的吧！就這樣，小編我秉持著狗仔精神，在鄭明進老師堆積如山的書房、客廳、畫室中翻箱倒櫃，用盡一切可能明察暗訪搜集證據，終於皇天不負苦心人，我找到了這個問題的答案。在交叉比對下，我赫然發現這些證據歷歷地說明了同一件事——原來他們在交往！沒想到，這些來自世界各地，包括對岸知名插畫家，以及國內元老級的資深美術前

編輯後記

輩，竟都是老師的好朋友，牽涉層級之廣令人咋舌。鄭老師啞口無言，只好全盤招供，娓娓道來20位插畫家的祕密情事。

不說還好，老師一打開話匣子，我們才知道他的交友故事簡直精彩萬分：認識的機緣、互動的過程，還有收藏多年維繫友誼的親筆賀卡、塗鴉、難得一見的絕版圖畫書、掛起來比人還高的限量海報、珍稀的原畫拼圖和月曆、別具意義的版畫和陶盤等等，這些都成了本書豐富的素材。

透過鄭老師童心未泯、熱情洋溢的記述，我們彷彿循著這位資深美術教育家多年來推廣圖畫書的一步一腳印，用最平易近人的方式，結識了20位優秀的插畫家。看他們如何創作實踐人生的夢想，在插畫的領域發光發亮；看鄭老師如何天真爽朗的性格，交到了一掛真誠有趣的插畫好友，也細細體會這些貼著郵票，往返在世界各地的插畫好友，如何在多年後兀自滿溢真摯的友情和溫馨的回憶，在鄭老師的百寶箱中仔細珍藏，歷久彌新。

在email和手機通訊大行其道的電子化世代，無形中造成了人與人之間的疏離冷漠，這本書則告訴我們，只要有一顆真誠溫暖的心，你我也能藉著圖像藝術的力量，建立溫暖的友誼，在生活中實踐藝術。如何？一起來跟鄭老師交個朋友吧？

1975年，喜愛漫畫童話圖畫書的我，認識了鄭明進老師，長達35年的交誼，同享兒童美育繪本及藝術的純真與樂趣。

和國內外的插畫家們同時出現在本本畫裏，感謝像是鄭老師招呼全家人，共享幸福喚歡樂的家庭聚會。

2009.11.18.
劉宗銘

♥劉宗銘作品。

鄭老師每次出席會議，總是提着又大又重的神秘包包，輪到他發言時，就會全部秀出來，大都是日文圖畫書，有時候也有傳揚影印一大張的影印資料，攤在桌上，真是蔚為洋大！令人印象深刻！可以想見前一晚他在書堆裡拼命備課的樣子。

鄭明進的標準造型：
紅衣，紅帽，大包包。

2009.11
曹俊彥

♥曹俊彥作品。

與鄭老師結識近卅年，關係如師亦友。拜老師所賜，我得以在繪寫野鳥找到屬於自己的天空。至今每在新作發表，總希望先鵝到老師的提點。

如果以台灣圖畫書「教父」形容鄭老師，應該很洽當，畢竟像我一樣經常受到老師惠心指導的圖畫創作者，人數真的不少。

何華仁 2009.12

♥何華仁作品。

＊
恭喜老師，賀喜師母
升級當阿公阿嬤囉！

2009'11'25

♥官月淑作品。

能吊老師亦師亦友地分享了20幾年
珍貴的情誼，是我的幸運！
這情誼像本繪本，有故事、有分享、
有回憶、有感謝及最後無盡的感動。
老師！可要好好保重身体，有事沒
事我們還要繼續「寄來寄去」喔！

　　　　　　　　學生易真 敬筆

感謝鄭老師多年來對我的提攜
鼓勵、推薦，讓我有許多創作發表的園地，
甚至擔任一些課程或評審的工作，給了我
不少學習、進步的機會。
　祝鄭老師永遠健康、快樂、
歡喜自在，平安喜樂，桃李滿天下。

　　　後進 王金選 敬上
　　　　　　2009.

哇！鄭爺爺寄來的畫！

真不知道鄭老師
收到袖子後會說什麼？

他會說怎麼又是🍐？？
我建議你下次寄果凍的！

♥王金選作品。

♥鍾易真作品。

15年來，鄭老師總是充滿活力的
背著厚重書袋與創意，像魔術師般
掏出一本本令人驚奇、變幻的圖畫書與
我們分享；老師用心記得每位嬅員的生日，
準時以限時專送寄出 親手繪製
的祝福，還經常扮演 聖誕老公公
發送繪本。
　　最近老師更發揮極致的想像力，以
輕黏土混搭資源回收物，裁近瘋狂的
手捏成上癮趣味造型的飛禽走獸，簡直
比動物園還五花八門。
　　老師從生活中尋找題材的觀念，啟發
我創作自然繪畫的愉悅旅程。
　　能遇見鄭老師是我生命中最幸福的機緣！

　　　　　　2009.11.20 麗琪

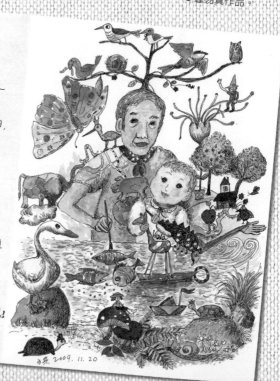
玉英 2009.11.20

♥林麗琪作品。

Art School 44

鄭明進與20個插畫家的祕密通訊

作者————鄭明進
文字撰述——佐渡守
攝影————林宗億
責任編輯——李嘉琪

發行人————涂玉雲
總編輯————王秀婷
版權————向艷宇
行銷業務——黃明雪、陳志峰
出版————積木文化
　　　　　台北市104中正區民生東路二段141號五樓
　　　　　電話：(02) 25007696◇傳真：(02) 25001953
　　　　　官方部落格：http://www.cubepress.com.tw
　　　　　讀者服務信箱：service_cube@hmg.com.tw

發行————英屬蓋曼群島商家庭傳媒股份有限公司城邦分公司
　　　　　台北市民生東路二段141號二樓
　　　　　讀者服務專線：(02) 25007718-9◇24小時傳真專線：(02) 25001990-1
　　　　　服務時間：週一至週五上午09：30-12：00、下午13：30-17：00
　　　　　郵撥：19863813◇戶名：書虫股份有限公司
　　　　　網站：城邦讀書花園◇網址：www.cite.com.tw
香港發行所—城邦（香港）出版集團有限公司
　　　　　香港灣仔駱克道193號東超商業中心1樓
　　　　　電話：852-25086231◇傳真：852-25789337
　　　　　電子信箱：hkcite@biznetvigator.com
馬新發行所—城邦（馬新）出版集團
　　　　　Cité (M) Sdn. Bhd
　　　　　41, Jalan Radin Anum, Bandar Baru Sri Petaling,
　　　　　57000 Kuala Lumpur, Malaysia.
　　　　　電話：(603) 90578822　　傳真：(603) 90576622
　　　　　電子信箱：cite@cite.com.my

美術設計——吉松薛爾
製版————上晴彩色印刷製版有限公司
印刷————東海印刷事業股份有限公司

初版1刷——2010年（民99）1月5日
初版3刷——2013年（民102）2月1日
售價————350元
版權所有・翻印必究◇Printed in Taiwan.
ISBN 978-986-6595-36-3

城邦讀書花園
www.cite.com.tw

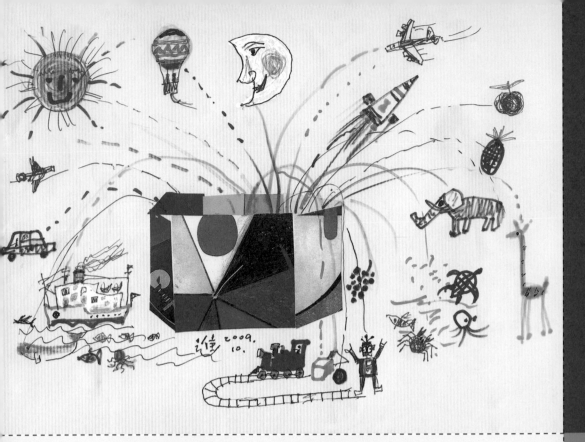

畫畫無國界　友情力量大！

這是鄭明進老師專為本書讀者手繪的卡片。
仔細瞧，從百寶箱中不斷冒出的太陽、月亮、
熱氣球、飛機、火箭、汽車、輪船、大象、烏龜、
長頸鹿和機器人……一個接一個繽紛有趣的玩意兒，
是不是充滿無限的想像力呢？

看完本書，積木文化誠摯邀請您
用卡片和鄭老師交個朋友，
只要寄回親筆繪製的卡片，
將會有意想不到的驚喜唷！

鄭明進與20個插畫家的祕密通訊……　積木文化

POST CARD

From.

POST CARD

To. 10483
台北市中山區
民生東路二段141號5F
積木文化
鄭明進老師收

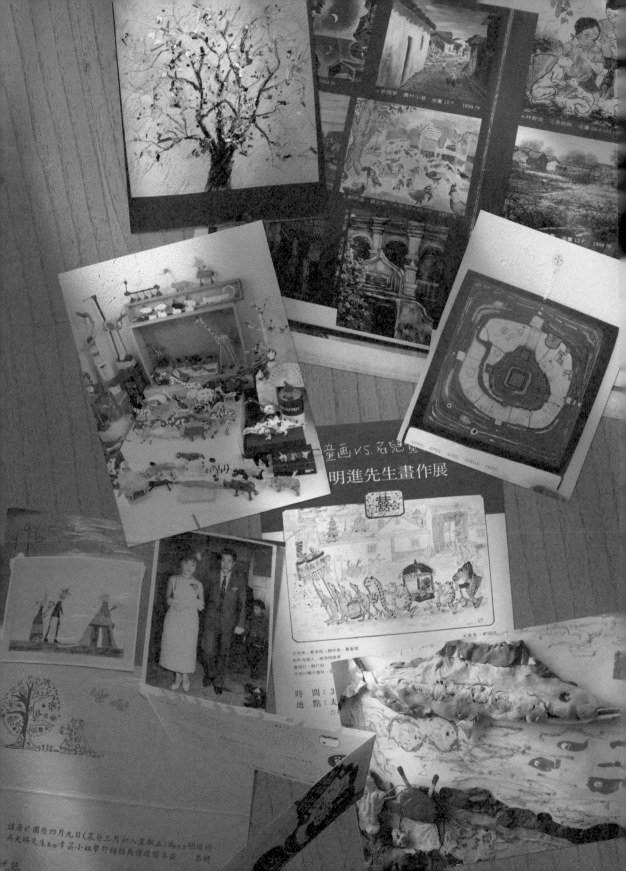

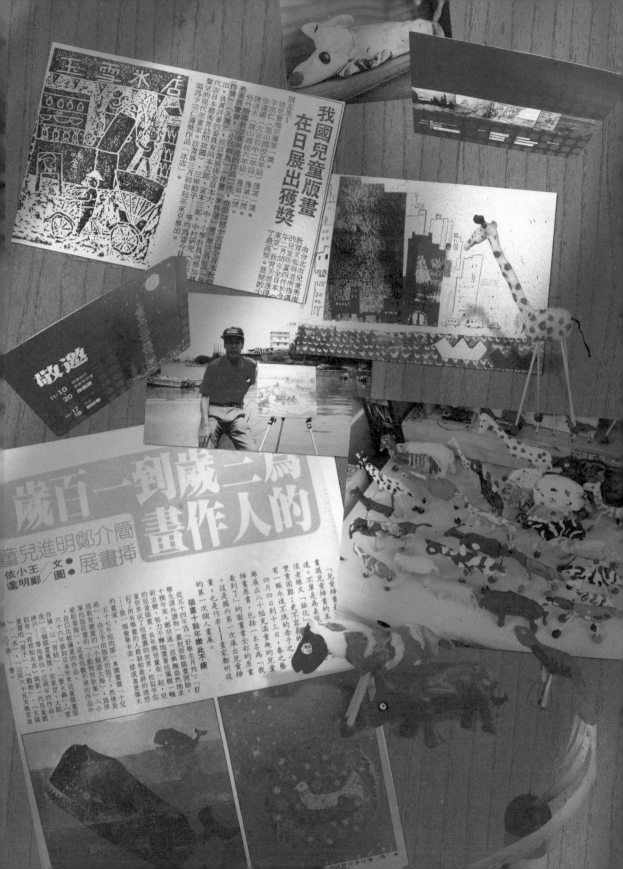

玉雪冰店

我國兒童版畫在日展出獲獎

敬邀
11/10
20
11/17
18

為二歲到一百歲的人作畫

插畫展●簡介鄭明進兒童

文／王小依
圖／鄭明進